"十四五"普通高等教育规划教材

高等院校艺术与设计类专业"互联网+"创新规划教材

电影摄影创作

蒋建兵　编著

北京大学出版社
PEKING UNIVERSITY PRESS

内 容 简 介

本书旨在让学生通过学习电影摄影知识，建立故事片摄影的基本知识结构，培养故事片摄影需要的影像思维和视觉把握能力，形成对电影摄影创作的基本认知和实践技能。

本书共分为9章，包括第1章画质和质感、第2章电影摄影的构图、第3章景别——场景的建立、第4章叙事视角、第5章镜头运动、第6章色彩与光线、第7章电影照明设计、第8章电影摄影风格的选择——从叙事到风格、第9章影像表现力——摄影如何表现气氛、参与叙事。

本书既可作为高等院校戏剧影视类专业及其他相关专业的教材，也可作为影视创作爱好者的参考书籍。

图书在版编目（CIP）数据

电影摄影创作 / 蒋建兵编著. -- 北京：北京大学出版社，2025.1. --（高等院校艺术与设计类专业"互联网+"创新规划教材）. -- ISBN 978-7-301-35814-6

Ⅰ．J93

中国国家版本馆CIP数据核字第2024QK0003号

书　　名	电影摄影创作 DIANYING SHEYING CHUANGZUO
著作责任者	蒋建兵　编著
策划编辑	孙　明
责任编辑	蔡华兵　王　诗
数字编辑	金常伟
标准书号	ISBN 978-7-301-35814-6
出版发行	北京大学出版社
地　　址	北京市海淀区成府路205号　100871
网　　址	http://www.pup.cn　新浪微博：@北京大学出版社
电子邮箱	编辑部 pup6@pup.cn　总编室 zpup@pup.cn
电　　话	邮购部 010-62752015　发行部 010-62750672　编辑部 010-62750667
印刷者	北京宏伟双华印刷有限公司
经销者	新华书店 889毫米×1194毫米　16开本　10印张　320千字 2025年1月第1版　2025年1月第1次印刷
定　　价	69.00元

未经许可，不得以任何方式复制或抄袭本书之部分或全部内容。

版权所有，侵权必究

举报电话：010-62752024　电子邮箱：fd@pup.cn

图书如有印装质量问题，请与出版部联系，电话：010-62756370

前言

在教学过程中,经常有学生问编者,作为摄影师需要掌握哪些知识?具备哪些能力?这实际上是影视摄影与制作人才培养的核心问题,即本专业的学生需要掌握的知识结构和从事创作实践应该具备的技能。编者无法简单地回答这个问题,因为现代摄影师需要了解的东西太多了,知识结构涵盖镜头光学、曝光、构图、照明、机械、色彩、视听语言、故事结构等多个要素。

让·米特里(Jean Mitry,法国电影评论家)认为小说是被组织成为世界的一篇叙述,电影是被组织成为叙述的一个世界。这一观点说明了摄影师工作的重要性。导演负责叙述一个世界,而摄影师的工作则是用视觉阐释故事,给导演和观众呈现一个可视的世界。摄影师除需掌握摄影技术外,还需要理解故事,需要为电影塑造影像气质。影像气质由镜头运动、影像造型和视觉结构等共同塑造。

编者在从事电影摄影工作时,需要为故事阐释寻找合适的视觉形象和运动方式。光线与运动实际上已成为电影摄影的核心问题。"摄影"这个词源于希腊语,意思是"用光线书写"。编者在研究各类获得最佳摄影奖项的电影时发现,获奖的理由主要是巧妙的光线运用和镜头运动。编者根据多年的教学和创作经验来梳理需要讲解的知识点,设计本书的章节,并不追求面面俱到,因为在互联网高度发达的今天,绝大多数科普性知识都可以在互联网上获得。

本书重在引导学生在掌握技术的基础上提升影像造型修养。例如,编者在从事电影摄影工作时,并不会完全根据摄影构图的理论去设计机位和画面,而是根据剧情需要进行设计。画面构图也没有特意寻求某种形式,但最终的电影画面一定是符合某种秩序或视觉理论的。这就是长期训练形成的影像造型修养。在学生学习的初期,教师需要设计一些有针对性的训练。合格的摄影师应该知道如何获得符合电影需要的优质画面,优质的标准是曝光准确;同时,影像素材应该层次丰富、色域大且光谱成分合理,

利于后期调色。但在具体的创作过程中，学生既要有严谨的技术，又要有灵活的思维。例如，光线是整体的环境气氛，三点布光的概念只适用于局部的处理，如果不灵活变通则容易陷入僵化的境地。在本书某些章节中，编者谈到了绘画与电影摄影的关系，但这种对比式理解只适合初学阶段，学生需要建立起造型的意识。因为电影摄影的理论和方法与绘画是不一样的，电影艺术有时间性的特点，光和影在时间的变化中产生特有的魅力。教师在实际教学中需要提醒学生把握向绘画艺术学习的度。

党的二十大报告提出："全面建设社会主义现代化国家，必须坚持中国特色社会主义文化发展道路……"新时代的人民教师要自觉承担起"举旗帜、聚民心、育新人、兴文化、展形象"的使命任务，孵化更多增强人民精神力量的优秀作品，推动新时代社会主义文艺事业高质量发展。本书的知识结构基于正确的意识形态价值导向，意在引导学生用辩证的方法看待电影创作，培养其创新思维。

在编写过程中，宋佩盈、张鹏、姚柳韵、孙铭泽、陈睿洋、王铭远、彭丹、孙琦雅等同学做了大量的资料收集和整理工作，编者在此对他们表示感谢！

由于电影摄影创作课程内容繁多，且知识点不容易梳理成体系化内容，因此编写用于指导电影摄影创作的教材难度较大。编者在电影摄影创作中的经验有限，书中如有不足之处，敬请广大读者批评指正。

<div style="text-align:right">

编者

2024 年 1 月

</div>

目录

第 1 章　画质和质感 /001
 1.1　曝光 /002
 1.2　宽容度和动态范围 /004
 1.3　双原生感光度 /005
 1.4　颗粒和噪点 /006
 1.5　解像力 /007
 1.6　低照度环境 /008
 1.7　光源显色性 /009

第 2 章　电影摄影的构图 /011
 2.1　构图 /012
 2.2　电影画面的基本视觉元素 /018
 2.3　控制视觉结构的基本要素 /029
 2.4　镜头焦距与构图 /037
 2.5　景深 /041
 2.6　负空间 /043
 2.7　主体、陪体与背景 /044
 2.8　拍摄角度 /047
 2.9　拍摄角度（高度）与画面特点 /049

第 3 章　景别——场景的建立 /051
 3.1　远景（大全景）/052
 3.2　全景 /053
 3.3　中景 /054
 3.4　近景 /055
 3.5　特写 /056
 3.6　过肩镜头 /057

第 4 章　叙事视角 /059
 4.1　视角的叙事作用 /060
 4.2　全知视角 /062
 4.3　内视角（主观视角）/062
 4.4　外视角（客观视角）/064
 4.5　叙述者 /065
 4.6　第三者——人物视角 /066

第 5 章　镜头运动 /069
 5.1　镜头运动概述 /070
 5.2　电影画面中的运动 /071
 5.3　运动及节奏 /072
 5.4　运动的产生方式 /073
 5.5　镜头运动的叙事功能 /075

 5.6 镜头运动的种类 /076
 5.7 稳定器的使用 /080
 5.8 手持摄影 /081

第 6 章 色彩与光线 /083
 6.1 色彩与光线的关系 /084
 6.2 光线的审美与象征意义 /087
 6.3 色彩的审美与象征意义 /091
 6.4 影调与色彩 /092
 6.5 光线的冷暖关系 /094
 6.6 色彩的运用 /096

第 7 章 电影照明设计 /099
 7.1 绘画中的光影关系对电影照明设计的影响 /100
 7.2 光线与影调的关系 /102
 7.3 影调的结构 /103
 7.4 光质——硬光与柔光 /105
 7.5 光位 /114
 7.6 三点式布光 /117
 7.7 实景拍摄的常用光效 /119
 7.8 实景内景照明的处理 /122

第 8 章 电影摄影风格的选择——从叙事到风格 /125
 8.1 电影叙事风格 /126
 8.2 电影摄影风格 /129

第 9 章 影像表现力——摄影如何表现气氛、参与叙事 /137
 案例一：与天气有关的视觉元素的强化使用 /138
 案例二：丹尼斯·维伦纽瓦电影的影像特点 /140
 案例三：柳岛克己摄影风格分析 /142
 案例四：斯坦利·库布里克《2001 太空漫游》的影像特点 /144
 案例五：《醉乡民谣》油画质感的影像气氛 /146
 案例六：《生命之树》中自然光的运用 /148
 案例七：《没问题》摄影阐述 /150

参考文献 / 封三

第1章
画质和质感

本章要点

（1）技术控制是电影摄影的基础，摄影追求优质的画面。

（2）电影摄影的质量控制并不存在绝对的标准，具有某种偏差的控制也是电影摄影的一种美学追求。摄影画面的美学原则取决于叙事需要。

本章引言

电影摄影包含两个层面的控制：一是技术上对摄影曝光、色彩、焦点、运动稳定性的控制；二是影像艺术表现上的主观把握。电影摄影技术控制方面有稳定的评价标准：必须通过摄影获得尽可能清晰的、分辨率高的影像；感光元件具有较大的宽容度，可以还原拍摄对象的细节；在色彩表现上能够反映物体的颜色。技术达标是电影摄影的首要追求，虽然某些风格强烈的影像有其独特的追求，如色彩出现偏差、曝光得过多或过少、细节的失真、画面虚焦、运动不稳定等，但总体上来说，电影摄影还是追求优美的画质。

1.1 曝光

在电影摄影创作中，曝光是控制影调的重要手段。在曝光技术中，一个重要的参考数值是18%，这是曝光的基准点。在物质世界中，物体的反光率是不同的，比如白雪的反光率是98%，白卡纸的反光率是90%，煤炭的反光率是4%。18%灰并不是物体本身的灰度值，而是表示物体的反光率是18%。从感光材料上获得的曝光亮度，主要取决于曝光数值的设置，如感光度、快门和光圈的数值等。在测光仪器的设计中，一般将测光的数值定为18%灰，因为这个数值接近人的皮肤的反光率。采用这个数值进行曝光，人物面部细节层次的表现能得到保证。良好的电影画质来源于密度正常的画面，黑、白、灰各个部分的细节层次都需要被很好地呈现。

摄影大师安塞尔·亚当斯（Ansel Adams）提出了曝光的"分区系统"概念，也被称为"区域曝光法"（Zone System），它是一套系统的控制曝光的方法。安塞尔·亚当斯通过运用"分区系统"理论，精确地控制画面中细腻的影调关系分布。他把画面分成11个区（表1-1），并分别命名。其中，将第5区定义为中灰部分；第0区为纯黑色、没有细节的部分；第10区则是纯白色、没有细节的部分；第1区代表非常黑但开始有一些细节的部分；第2区代表很黑的重灰色；第3区依然是重灰色，但程度比第2区降低；第4区代表较重的灰色，但已经接近中灰；第9区开始出现细节；第8区是非常亮的亮灰色；第7区代表亮灰色，但亮度较第8区降低；第6区代表比较亮的灰色，接近中灰但比中灰要亮一些。

表1-1 区域曝光法分区

第0区	第1区	第2区	第3区	第4区	第5区	第6区	第7区	第8区	第9区	第10区
深暗区域			中间区域(质感区域)					明亮区域		

影响影调再现的因素包括宽容度、动态范围和反差、景物的亮度范围、照明光比。

景物的亮度间距与物体本身的特点及光线的光比有关（图1-1）。光比是景物受光面和背光面的照度或亮度之比。光比越大，景物的亮度间距就越大。在阴天的光线条件下，景物亮度间距小，即亮部和暗部之间的差距比较小，影像就看起来比较柔和。在太阳直射条件下，光照强度较大的时候，最亮和最暗的部位差距较大，某些感光材料不能等比例记录光线的层次，画面中景物的细节会损失，从而影响画质。因此，电影的画质和曝光有关，曝光应尽可能再现物体的细节。人物的面部一般处于画面的视觉中心，为了较好地呈现人物面部的层次，通常将面部的光比设置在正常的范围内。

反差指的是摄影获得的影像上的亮部区域和暗部区域的相对差异，反映在胶片上就是透明区域和厚密度区域的差异。反差不等于光比，不同的材料表现出的影像反差是不一样的。以胶片为例，感光度低的胶片反差较大，感光度高的胶片反差较小。在数字影像系统中，不同的摄影机获得的反差也有差异。在后期调色时，可以调整影像的反差，如对画面进行拉大反差或减小反差的处理。

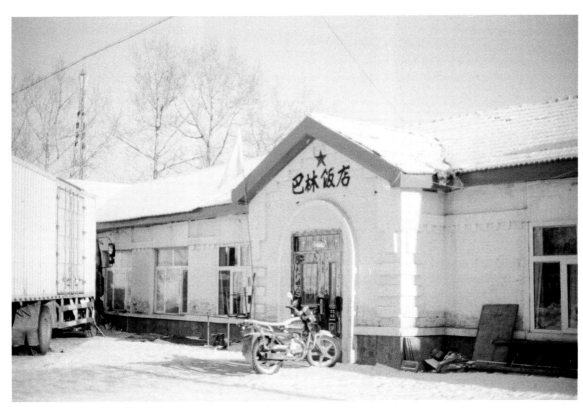

图1-1　图片《巴林饭店》（摄影：蒋建兵）
亮部层次丰富的画面

1.2　宽容度和动态范围

亮度范围指的是人眼所能够看到的范围。然而，摄影机曝光的动态范围实际上远窄于人眼能够看到的亮度范围。动态范围又被称为摄影机的宽容度，代表着感光材料记录景物亮度范围的能力。一般认为，摄影机的宽容度远小于人眼的亮度范围。胶片对景物亮部和暗部的层次的再现能力，在胶片时代被称为"胶片的宽容度"。在当今数字时代，感光元件不断进步，对亮度范围的记录能力越来越强。我们把感光元件等比例记录景物亮度范围的能力称为"动态范围"（Dynamic Range）。我们可以将"动态范围"的概念理解为不同品牌的摄影机获得影调范围的能力。品质上乘的摄影机的动态范围相对较大，意味着其对画面细节和层次的表现较为丰富；普通的摄影机的动态范围相对较小，意味着其对画面细节和层次的表现相对单调。

以艾丽莎摄影机为例，如图1-2所示，其基准感光度为800。这款摄影机具有较大的动态范围，上下相加约为14档，暗部和亮部的细节表现能力都很好。若调整摄影机的感光度，其动态范围也会发生变化。当我们将摄影机调至低感光度的时候，摄影机对暗部层次的再现能力比较强，而对亮部层次的再现能力比较弱；相反，当我们将摄影机调至高感光度的时候，画面亮部层次较多，此时摄影机适合拍摄雪景或其他白色场景。

电影画面的影调层次主要包括亮部层次、暗部层次和中间层次。其中，中间层次是影调最重要的区域，因为处在这一区域内的景物往往能得到良好的层次和色彩再现。摄影师应有意识地控制亮部层次和暗部层次，如果景物的亮度间距过大，超出了感光元件的宽容度范围，就需要压缩影调，如缩小光圈、舍弃暗部细节、保全亮部层次、不能出现亮部"毛"的现象。

【《寻狗启示》片段1】

图1-2　电影《寻狗启事》（摄影指导：蒋建兵）
夜间低照度拍摄，摄影机感光度为1280，摄影机记录暗部层次的能力较弱，暗部有较多噪点

1.3　双原生感光度

传统相机使用"胶卷"作为记录信息的载体，而数字摄影机的"胶卷"就是成像感光元件。感光元件是摄影机的核心部件。感光元件成像有3个影响因素：感光元件的面积、感光元件的色彩深度，以及感光元件对光线的敏感度。感光元件面积越大，在相同条件下记录的细节就越丰富。摄影机对感光元件的要求是面积大，有较大的色域、较高的敏感度、较丰富的层次。

传统的感光度是指胶片对光线的敏感程度。近年来，双原生感光元件摄影机开始投入使用，搭载双原生感光元件的目的是使摄影机在正常光照水平和较低光照水平下都能拍出噪点低、动态范围大的图像。

对数字摄影机而言，确定影像传感器的灵敏度是一项十分复杂的工作，因为还有许多其他因素会影响影像传感器输出的亮度，比如使用不同的图像处理方式。影像传感器可能生成各种亮度的图像，具体取决于它的设置方式。通常，这些亮度变化不是由影像传感器的实际灵敏度变化引起的，因为影像传感器的灵敏度是既定的。实际拍摄时，我们可以将增益调高或调低。但是，调高影像传感器的灵敏度，不仅会提高图像的亮度水平，还会提高图像中的噪点数量。当摄影机的感光度数值改变时，实际上是通过调整摄影机的增益或放大率，在既定光量下拍出更亮或更暗的图像。

基础感光度很重要，因为基础感光度通常代表数字摄影机最好的设置。这种设置下，摄影机处在记录最大动态范围的水平，摄影机对亮部层次和暗部层次再现的能力比较均衡，且能尽可能多地减少噪点，减少颗粒。如果摄影机的宽容度是15档，若再把增益开大，则摄影机对暗部层次的记录范围实际上会被压缩。因为来自成像器的信号会因变得太大而无法适应15档的记录范围，使得暗部的表现能力减弱，噪点增加。所以，摄像机具有双原生感光度的最大好处就是在使用两个基准感光度进行拍摄时，其感光器能保持较大的动态范围，获得良好的画质。

1.4　颗粒和噪点

颗粒是感光材料的一种性质表现，即感光材料形成影像表现出来的颗粒状结构具有不均匀分布的性质。单个显影银粒很小，人眼不能观察到，但银粒在乳剂中的分布是不规则的，有些地方密集，有些地方稀疏，从而形成颗粒状分布。通常情况下，胶片的感光度高、摄影时曝光过度、显影时间增加、显影剂温度升高等都会使胶片颗粒变大。

判断电影影像的质量水平，除了要考虑影像的曝光、反差等因素，还要考虑其颗粒性。颗粒性不仅关系到影像细微处的层次和质感，而且关系到影像的清晰度。在胶片摄影时代，摄影师总是极力追求细腻的颗粒以使影像逼真。如今，某些摄影师在进行风格化的摄影创作时，会有意使用大的影像颗粒来渲染某种氛围。胶片的颗粒性与颗粒度主要取决于胶片本身的颗粒大小及颗粒的分布范围。（图1-3）

在使用数字摄影机拍摄时，感光元件将光线作为信号接收，在输出的图像中会有粗糙的部分，这些粗糙的部分被称为"噪点"。数字摄影机在曝光时应注意使用恰当的感光度，每个型号的机器都有自己的基准感光度，如超过基准感光度进行曝光，画面中可能会产生噪点。特别是拍摄夜景时，由于场景的暗部比较多，因此需要使用能够突出暗部层次的感光度，此时使用较低的感光度是比较好的选择。假如摄影机的基准感光度是800，则使用320的感光度可以较好地反映暗部层次，画面中也不容易出现噪点。若摄影画面中出现较多噪点，在后期制作中可以进行降噪处理。

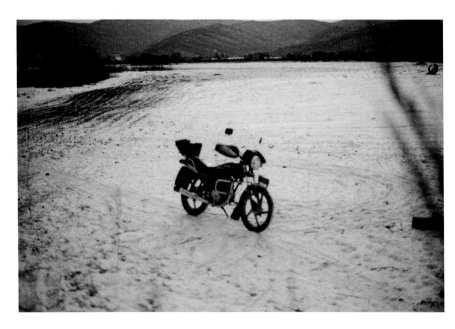

图1-3　图片《雪地里的摩托车》（摄影：蒋建兵）

1.5 解像力

解像力是指摄影机分辨被拍摄物体细节的能力。每毫米范围内可以被分清的平行线数量（线数）越多，解像力越高。在数字影像工艺中，解像力的高低与镜头的光学性能、拍摄格式、曝光量、所拍摄画面的反差有关。镜头的解像力越高，画面展现细节的能力就越强；解像力越低，拍摄出来的画面就越模糊。镜头的解像力低具体表现为拍摄出来的物体轮廓不清晰、物理细节丢失。

解像力主要有以下几个影响因素。
(1) 胶片的乳剂颗粒细、涂布层薄、防光晕层效果好，则解像力高，图像画质好。

(2) 曝光也是影响解像力的因素，曝光不足或过度都会降低解像力。

(3) 显影配方、时间、温度等对解像力都有影响。

(4) 物体反差大、易于分辨，则解像力高，反之则低。

(5) 摄像机镜头的成像质量在很大程度上也会影响解像力。

镜头解像力的测量方法是用高分辨率的感光介质拍摄一组逐渐细密的黑白条纹图，如西门子星状测试图，然后对其进行解析，测试镜头可以将相距多远的深色和浅色条纹用清晰可辨的线条表现出来。镜头的解像力越高，图片中能被清晰、独立呈现出来的线条距离越短。

镜头解像力由每毫米线对数（lp/mm）表示。以35mm胶片为例，由于胶片需要在25mm×12.5mm的区域内清晰显示880万个像素点，两个像素点之间的距离约为5.8μm，因此需要800lp/mm以上的镜头解像力。

镜头解像力高低也取决于线条之间的对比度。相对深灰色和浅灰色线条而言，黑色和白色线条更容易被辨别。对图像来说，镜头解像力越高，则图像中包含的信息越多，图像中的细节也就越不容易被镜头"吞噬"。

1.6 低照度环境

低照度摄影在实际拍摄中包含两种情况，一种是以充足的照明拍摄出低照度光效，另一种是在照度水平较低、光线较暗的真实环境下拍摄。在拍摄小成本电影时，由于能使用的灯具有限，经常在低照度环境下拍摄，因此摄影师需要利用有限的环境中呈现特殊的光线效果。如果单纯把摄影机的感光度提高，拍摄出的画面可能会出现噪点。而将镜头光圈开到最大，也有可能使画面的清晰度降低。

随着摄影技术的发展，摄影师的用光意识不断改变，影片的照明不再依靠内景中各个方向的直射光，而采用真实、自然的散射光。光线照度水平在 100 烛光/英尺以下，在电影摄影中被称为低照度。而人们生活的各种室内环境基本属于这样的低照度环境。低照度、光效大的影片生动且富有神秘的质感。电影《罗曼蒂克之城》让人们看到了低照度光效的独特魅力，如图 1-4 所示。戏剧影视类专业的学生应关注摄影技术的发展，研究新器材。数字摄影机的高感光度与高宽容度使电影的布光方式发生变化。最新一代摄影机的感光度都很高。对于学习摄影的学生，若没有资金租赁大功率的灯具，可使用高感光度的摄影机和大光圈的摄影镜头进行拍摄。充足的光线是呈现暗部细节的有效保障。无论采用大量的灯光营造低照度光效，还是直接使用自然光或场景中的有限光源，摄影师都需要把握画面的造型特点、影调气氛，只有这样才能在不同预算下游刃有余地拍摄。在电影摄影中控制光线，一方面要控制画面的总体造型，掌握光线的强度、方向、密度，确定影调的特点；另一方面，要对客观的场景有足够的判断能力。例如，若拍摄背景白墙，则光线反射率高，容易发生散射；又如，场景空间太小会导致光线发生反射，使得画面反差变小。摄影师只有协同考虑灯光与场景中的其他因素，才能创造合适的光线气氛。

【《罗曼蒂克之城》】

图 1-4　电影《罗曼蒂克之城》
（摄影指导：蒋建兵）
低照度光效

1.7 光源显色性

显色性指不同光谱的光源照射在同一颜色的物体上时，所呈现不同颜色的特性。不同的光源照射物体时的显色性不一样，显色性的差异来源于光源的光谱成分，光谱比较全的光源显色性较好，而光谱成分有缺失的光源显色性较差。小成本电影拍摄夜晚的街景时，直接使用路灯照明，路灯多为汞灯，汞灯的色温是 1750K，光谱中红色占比过多，而绿色、蓝色有缺失，因此画面可能出现偏色的情况，后期调色时也不容易修正。（图 1-5、图 1-6）

单元训练和作业

1. 课题内容

课题时间：8 学时。

教学内容：在学习理论知识的同时，进行摄影曝光的训练。使学生了解摄影曝光的技巧，掌握宽容度、感光度、解像力等影响画质的重要因素。

教学要求：要求学生找出自己熟悉的电影进行解读，并谈谈自己对摄影品质的理解。

2. 实践作业

（1）根据"区域曝光法"拍摄灰板，标出每张照片的峰值数据。

（2）以 log 模式拍摄一段视频，使用后期软件进行调色，观察该视频的调色范围。

图 1-5　光源显色性 1（摄影：刘易娜）
以路灯为光源拍摄的画面

图 1-6　光源显色性 2（摄影：刘易娜）
以 LED 灯为主光源拍摄的画面

第 2 章
电影摄影的构图

本章要点
（1）电影摄影构图的基本思路是在二维平面构建具有立体空间感的影像。
（2）摄影需要建立简化的思维模式，简化的目的是强调视觉特征。
（3）电影摄影构图不一定要遵循视觉规律，但舒适的构图往往符合某种视觉规律。

本章引言
构图是高度主观的创造行为，这种行为无法用具体的规则指导，而只能凭画面的美学效果和戏剧效果进行主观判断。在不同风格、题材的电影中，画面的空间构图创作方法与构图形式也存在着差异。在进行电影摄影构图时，需要保持视觉形式的统一，还要具有某种倾向性，这种视觉上的结构和气质形成了电影摄影的叙事特征和美学特征。

2.1 构图

2.1.1 构图的定义

所谓构图，即根据视觉审美的要求，对画面的视觉要素进行排列组合，这是一个从无序到有序的创造过程。电影画面的构图设计，就是将具有视觉价值的画面要素重新设计排列，使之形成一种和谐的关系，从而使画面具有美感与形式感的设计过程。构图的确立是最终的结果，取决于画面中主体的位置、地平线、光线、色彩、影调、角度、背景、空间这8个重要的视觉元素。

2.1.2 构图的类型

电影摄影中的构图，一般可分为静态构图和动态构图两种构图形式。

1. 静态构图

电影摄影静态构图是用固定的视点表现被拍摄主体的画面组织形式。在静态构图中，包含了被拍摄主体动与不动两种情况。被拍摄主体保持基本不动，则其位置和透视关系基本不发生变化，即使被拍摄主体有小范围、小幅度的位移，也不影响画面的基本构成。在静态构图中，（虚拟的）摄影机机位、镜头焦距或镜头轴线都固定不变，与画面被拍摄主体保持相对静止状态。曾有人说："构图是安排、均衡和强调。"这句话包含了两个层面的意思：首先，构图是画面视觉形式上的均衡、稳定、和谐；其次，电影摄影的构图具有叙事性的特点，需要对画面进行设计，达到表达情感或突出内容的目的。也就是说，画面构图是由叙事内容决定的。画面是固定的还是运动的，通常取决于故事内容，而不是单纯的画面形式。

在静态构图的影视时空中，观众不太容易发现人为操纵的痕迹。虽然静态构图是典型的单构图结构形式，但它依然可以表现丰富的内容。对观众来说，静态构图使他们有足够的时间审视画面内容，体验"静"的感觉和画面的内在情感。静态构图可以在单镜头中实现景别的变化，也可以完成丰富的场面调度。

静态构图结构稳定、完整，有利于更好地展示画面主体的形状、体积、规模、空间位置，以及与其他被表现物体的关系。画面气氛具有舒缓、平和的特征，给观众以平静的心理感受。静态构图画面可以作为视觉铺垫安排在运动镜头前面，给人以暂时的宁静、稳定的感觉，以"静"制"动"，使观众感受到力量的积聚，制造强烈的情感变化。

2. 动态构图

由于电影画面造型具有"表现运动"和"运动表现"的突出特性，因此电影摄影除了借鉴绘画的静态构图技法外，还发展并形成了具有自身特点和规律的动态构图。动态构图是电影独特的表现形式。动态构图就是在同一个画面中，造型元素和造型结构发生连续变化（如景别、表现角度和透视关系的变化等），而这种变化以改变画面的结构为目的，使画面呈现多构图的结构样式。

与静态构图相比,电影摄影动态构图具有以下特征:

(1)画面内容和构成形式具有动态性。动态构图包括画面内部运动和画面外部运动,会造成画面结构、观众视点及观众观看情绪的相应改变。

(2)动态构图画面具有多构图性和多视点性。由于被表现主体和摄影机的运动,画面景别、表现角度、透视关系会发生连续变化,观众仿佛在行进中观察物体或在观察某个运动的物体,因而能获得更多的信息和更丰富的视觉感受。

(3)视觉节奏丰富。运动创造了富于变化的视觉节奏,动态构图是调整电影视听节奏的重要手段。

电影艺术与其他造型艺术最显著的区别就是运动,电影创作离不开运动影像思维。运动影像思维的核心是在二维平面营造立体感、纵深感等空间感觉。电影创作者需要用一系列运动手段加强电影画面的空间感和纵深感。动态构图还与时间感受有关,镜头的运动需要等比的时间让观众获得相应感受,因此构图是在时间和空间两个维度同时进行的。

2.1.3 构图的方式

构图的目的是把观众的注意力吸引到场景的某个或某几个焦点上。创作者要用光线、色彩、焦距、主体位置、道具、摄影机等要素和其他技巧,引导观众注意画面中显著的情节元素。以上要素共同构成了某种特定的形式,这种形式可概括为抽象的视觉结构,我们称这种结构为线性结构。不同线性结构的画面的整体基调不同,给观众带来的心理体验也不同。

常见的构图方式有以下几种。

1. 水平式构图

水平式构图是最基本的构图方式,画面中以水平线条为主。水平、舒展的线条给人宽阔、稳定、和谐的感觉,通常用于表现湖面、水面、草原等。电影摄影一般要求具有稳定的视觉效果,水平线倾斜意味着特殊的叙事氛围。在常规的电影叙事中,若画面中出现地平线,地平线一般是水平的。(图 2-1)

2. 垂直式构图

垂直式构图即画面中以垂直线条为主。运用垂直式构图的时候,被拍摄主体本身通常就具有垂直式特征。垂直线条具有符号化象征意义,能充分展示被拍摄主体的高度和深度。垂直式构图是一种类似晾衣服的表

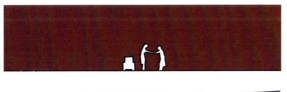

图 2-1 水平式构图

现形式，即利用画面的宽度，将被拍摄主体并列放置于画面中，形成稳定的画面结构。（图2-2）

3. 三角形构图

三角形构图，即将被拍摄主体置于三角形中或画面本身呈三角形结构的构图方式。在采用此类构图方式的画面中，3个被拍摄主体会构成三角形关系；某些物体通过调整影调、色彩等手段也会形成三角形关系。正三角形构图在视觉上容易产生稳定感，倒三角形构图则会使画面产生紧张感。（图2-3）

4. 黄金分割构图

黄金分割（Golden Section）是一种数学上的比例关系，黄金分割比约为0.618。黄金分割具有严格的比例性、艺术性、和谐性，是公认的最具美感的比例关系。黄金分割构图强调画面的位置经营和节奏变化，是基于变化的构图平衡关系，是不对称的均衡构图。实际上，构图比较均衡的画面在视觉结构上都会接近黄金分割，这是人类对于美的形式的共同感受。（图2-4）

5. 三分构图

三分构图也称井字形构图。此构图方式将画

图2-2　垂直式构图

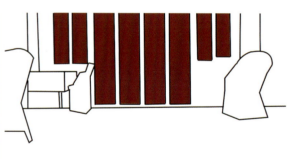

图2-3　三角形构图

图 2-4 黄金分割构图

面用两条竖线和两条横线分割，这样可以得到 4 个交叉点，将画面重点放置在 4 个交叉点中的一个即可。（图 2-5）

6. 对角线构图

对角线构图是指将被拍摄主体沿画面对角线方向排列，旨在表现动感、不稳定感或生命力等感觉。（图 2-6）

图 2-5 三分构图

图 2-6 对角线构图

7. 对称构图

对称构图即按照一定的对称轴或对称中心，使画面中的景物形成轴对称或者中心对称。这类构图的特点是画面的力量关系稳定，摄影师拍摄建筑时常会使用这一构图方式。拍摄强调仪式感的场景时也适合使用对称构图，如拍摄法庭、军队等。（图2-7）

8. 引导线构图

引导线构图，即利用线条引导观众的目光，使之汇聚到画面的焦点。引导线构图中的引导线不一定是具体的线，凡是有方向的、连续的东西，都可以称为引导线。构图时，道路、河流、颜色、阴影甚至人的目光都可以作为引导线使用。透视的汇聚线也具有引导线的特征，可以使画面表现出强烈的空间纵深感，将被拍摄主体置于汇聚线中心，它就会成为视觉焦点。（图2-8）

9. 曲线构图

曲线构图是一种常见的构图方式。与直线相比，曲线可以表现出一种柔美的感觉，使得画面更具流动感。曲线的独特之处在于它包含方向的持续变化，从而避免了画框水平和垂直边界的直接对比。（图2-9）

电影摄影的构图不需要机械地套用以上9种构图方式，任何一个令人舒适的画面经过简

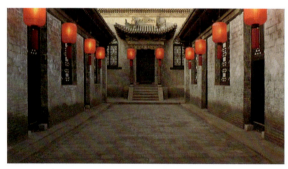

图2-7 对称构图

图2-8 引导线构图

图 2-9　曲线构图

化都会符合其中一种构图方式，这是视觉组织的基本规律。比例和谐的画面结构可能会符合黄金分割比，但这不意味着构图时要特意计算这个比例，因为图形的美的规律广泛存在于世界之中，数学的秩序可以帮助艺术家理解美的规律，但不能限制艺术家的思维。构图时要运用诸多要素，如光线、物体形状、透视关系、色彩、焦点等，制造和谐而富有变化的画面关系。

2.2 电影画面的基本视觉元素

视觉上，物质世界的基本构成要素是高度、宽度和深度，这三者构成了立体的空间形态。电影画面属于二维空间，其视觉元素包括线条、形状、影调、色彩、运动和节奏等，这些二维的视觉元素起到了营造三维空间的作用。如果从空间的角度分析，电影画面空间分为两部分，一部分是纵深空间、平面空间、有限空间及模糊空间；另一部分是银幕的宽高比、平面分割，以及开放空间和封闭空间。

2.2.1 空间

1. 纵深空间

我们生活的空间属于三维空间，以高度、宽度和深度来衡量。屏幕本质上属于二维空间，因为屏幕只有高度和宽度。屏幕画面中的纵深感是三维世界呈现在二维空间中使人产生的错觉，我们可以借此错觉将二维空间营造出三维空间的特征。当画面中的景物呈现很深的清晰范围时，画面即产生纵深感。电影画面要创造纵深感，需要使用多个构图平面。构图平面通常包括前景、中景和后景。拍摄距离、镜头光学、被拍摄主体等共同形成了画面的视觉秩序，引导着观众的注意力。

如上所述，二维空间中的纵深感是一种错觉，这种错觉源于透视和近大远小的视觉规律。

(1) 透视规律。在画面中创造纵深感，最重要的是运用焦点透视。焦点透视是西方绘画空间表现体系的精髓，它先假设观众有一个固定的视点，将画框看作观察物体的窗户，又假设观众的视平线上有一个统一消失的灭点。这种对视点和灭点的设定使焦点透视建立在一个几何的、逻辑的科学基础上，最终形成了完整的空间透视系统。

焦点透视主要包括以下 3 种透视。

① 单点透视，也称"一点透视"，是指通过画面中的一个点将画面中的元素统一到一个透视平面中，这个点被称为"视点"。在单点透视中，所有的水平线都会汇聚在视点上，而垂直线仍是垂直的。画面中物体的大小和形状随着距离的变化而发生变化，形成立体感。（图 2-10）

② 双点透视，也称"两点透视"，是指通过画面中的两个点将画面中的元素统一到一个透视平面中。

③ 多点透视，也称"多点角度透视"，它适用于表现任何倾斜角度的物体，可以在同一画面中使用多个透视点来表现多个物体。这种透视法通常用于表现室内环境、城市景观等复杂场景。

党的二十大报告提出："中华优秀传统文化源远流长、博大精深，是中华文明的智慧结晶……"中国绘画的散点透视法对于电影摄影的造型观察具有一定的借鉴意义，散点透视的观察点可以根据需要移动，不受既定视域的限制，不同观察点上看到的物体都可以被组织进画面。电影镜头的横向移动类似中

图 2-10　电影《罗马》（摄影指导：阿方索·卡隆）
单点透视

【《罗马》片段1】

图 2-11　电影《长江图》（摄影指导：李屏宾）
视点移动

国横轴画画轴的移动，这说明绘画和电影在视觉上有共通的规律。如图 2-11 所示，电影《长江图》的视点在缓缓地移动，萧瑟的画面与缓慢的节奏构成独特的东方韵味。

（2）近大远小规律。当一个特定尺寸的物体变小的时候，它看起来好像变远了；而当一个特定尺寸的物体变大的时候，它看起来好像变近了。在一个画面中拍摄 3 个人，安排位置时将一个人放在前景，一个人放在中景，一个人放在后景，这 3 个人分别处在不同的平面中，他们的大小也各不相同。因为有了前景和后景的两个人，所以画面中出现了一个纵深空间。（图 2-12）

2. 平面空间

平面空间处于纵深空间的对立面，强调屏幕的二维特性。平面空间扁平、局促、约束感

强。因为平面空间与纵深空间相对立，所以平面空间最大程度上简化了画面中的纵深线索。同理，纵深空间中的色彩分离和影调分离手段可以反向运用于平面空间中。因为暖而亮的物体看起来更近，冷而暗的物体看起来更远，所以如果把冷而暗的物体置于画面的前景，暖而亮的物体置于画面的后景，就会减弱空间的纵深感。正如纵深空间具有独特的创造纵深度错觉的线索一样，平面空间也有自己的线索。在平面空间中，纵深结构被消减了。平面空间的线索包括正平面和大小恒定定律。

（1）正平面。正平面强调屏幕的二维特性，其在画面中消除了形成透视关系的灭点。正平面画面适合简洁的画面构成，可以突出被表现物体本身的质感和色彩。并非所有影像都追求画面的纵深感，某些广告拍摄时特意追求画面的简洁，这种情况下，便会使用正平面这一画面构成方式。（图 2-13）

（2）大小恒定定律。平面空间要求所有被拍摄物体都出现在同一个与画面平面平行的正平面上。为了强调屏幕的二维特征，所有形状相近的被拍摄物体必须保持大小

图 2-12　电影《罗马》（摄影指导：阿方索·卡隆）
利用近大远小规律创造纵深空间

图 2-13　《完美日记》广告片（摄影指导：司阳佳）
正平面画面

一致，并出现在同一个平面中。

3. 对比型空间

对比型空间又称有限空间。对比型空间是纵深空间和平面空间的结合体，通常是纵深空间中的灭点被正平面代替。对比型空间中通常有两到三个正平面，随着正平面数量的增加，肉眼对其的识别度会降低。对比型空间既有空间深度，又有平面信息，是电影摄影中经常使用的空间形式。例如，拍摄时使用长焦镜头将两个相距很远的物体放在一个空间中，这两个物体就会看上去离得很近。（图 2-14）

4. 模糊空间

电影中的大部分画面不是模糊的，画面通常包含被拍摄物体实际大小及摄影机与主体的位置关系等视觉信息。当观众无法理解画面中被拍摄物体的实际大小或者空间关系的时候，就产生了模糊空间。模糊空间的存在是出于电影叙事的需要。由于电影叙事具有时间性的特点，创作者不需要在每个镜头里都给出明确的空间信息，因此模糊空间也是电影的视觉语言之一。某些电影会使用模糊空间进行叙事，如拍摄动作的影子指代动作本身。某些电影会利用镜子的反射来营造多重影像，从而误导观众对空间的感知。（图 2-15）

5. 创造空间

在电影摄影创作中，经常使用纵深空间，因此构图时应尽量选取包含纵深空间的视觉组织。调动被拍摄主体的远近关系，让被拍摄主体在纵深方向移动，突出其大小变化。在进行影调设计时，明暗的反差要充足。在选择镜头时，可以考虑多使用广角镜头，因为广角镜头包含的空间信息相对丰富，适合拍摄空间层次丰富的画面。（图 2-16）

图 2-14 电影《南方少女》（导演：邱阳）
对比型空间

图 2-15 电影《蛇蝎美人》(导演:布莱恩·德·帕尔玛)
模糊空间

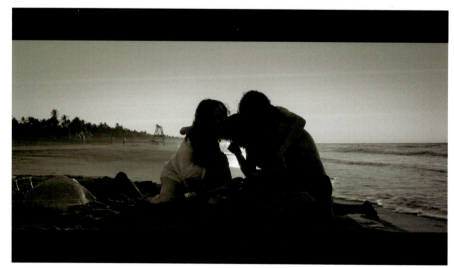

图 2-16 电影《罗马》(摄影指导:阿方索·卡隆)
创造空间

【《罗马》片段 2】

2.2.2 线条

线条在影调对比或色彩反差中显现，被凸显或者被忽略取决于对比的强弱。比如，一张放在黑色背景中的白纸，很容易被看到，如果将这张白纸放到白色背景中，它的线条几乎就看不到了。没有影调的对比，线条就不存在。

1. 线条的类别

在电影影像中，线条有多种表现方式，大致可分为七类：边沿、轮廓、闭合线、平面交线、由距离构成的模拟线条、轴线和轨迹。

（1）边沿。二维物体边缘的清晰线条称为边沿。（图2-17）

（2）轮廓。三维物体边缘的清晰线条称为轮廓。现实世界中的绝大多数物体都是三维的，有长度、宽度和高度，让人感觉有一条线环绕着它们。例如，篮球是三维物体，我们会感觉环绕着篮球的弧线就是篮球的边缘，但真正的篮球没有线条环绕，是我们在感知过程中创造了这条线。

（3）闭合线。闭合线是观众由画面中感兴趣的视觉基本点想象出的线条。例如，在画面中有几个视觉基本点（视觉基本点指画面中的物体、色彩、影调或者其他任何可以吸引观众的事物），观众会主动将这几个视觉基本点连接，使之构成线条。这些连接的线条可以是弧线或者直线，能构成三角形、矩形等形状。

【《黑狱杀人王》】

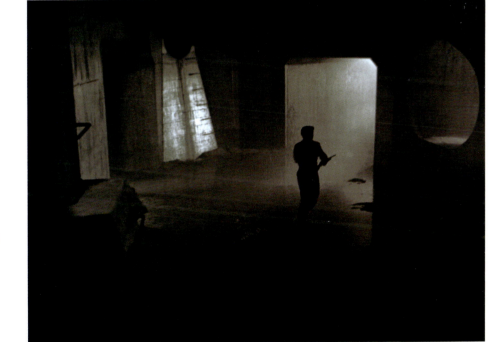

图2-17 电影《黑狱杀人王》（摄影指导：约翰·奥尔顿）
逆光下人物及物体的边缘清晰、形体突出

（4）平面交线。平面相交会形成一条线。不同平面上的影调被夸大时，线条会明显；反之，线条会模糊。平面之间的交线很常见，如窗户、门廊、墙角等处都会形成线条。

（5）由距离构成的模拟线条。在电影影像中，一个物体会因距离太远而缩小为一条或者几条线，这就是由距离构成的模拟线条。例如，拍摄荒漠中通往远处的公路，由于隔着较远的距离，公路看上去细得像一条线。

（6）轴线。许多被拍摄物体都被一条看不见的轴线穿过，轴线也被视为一条线。人就是轴线的典型代表。一个站立的人是一条垂直的轴线，一个横卧的人是一条平行的轴线。被拍摄物体与背景之间的影调对比越大，轴线越明显。

（7）轨迹。轨迹指运动物体的移动路径。任何物体只要运动，都会留下一条轨迹或者线索。轨迹分为两种：真实轨迹和无形轨迹。真实轨迹指物体在运动时留下的真实可见的轨迹或者线条；无形轨迹指物体在运动时创造的无形的线条，无形轨迹是人们想象出来的。

线条的方向是由不动的或者固定的被拍摄物体构成线条的角度决定的。画面中的线条多由边沿、平面交线和由距离构成的模拟线条构成，是固定不动的。线条包括水平线、垂直线和斜线，另外还有曲线。

任何画面都可以简化为简单的线条，当我们对一个看似复杂的画面进行影调压缩，使之成为高对比画面时，可以看到画面的线条特征。画面的线条特征决定了画面的视觉特征。

画面的视觉元素之间的对比越强烈，其视觉张力就越强；画面的视觉元素之间的相似度越高，其视觉张力就越弱。在组织电影画面时，可以用对比和归纳的手段来控制视觉张力和视觉结构。

2. 线条在摄影构图中的美学体现

毕达哥拉斯学派关于"美"的观点是，"美"表现为数量比例上的对称与和谐。数量比例之间的和谐关系被广泛用于摄影构图。摄影构图的美感包括对比与统一、对称与均衡、节奏与韵律、黄金分割等。

（1）对比与统一。在摄影构图中，重复是线的运用方式之一。相同的线的重复排列会赋予画面视觉冲击力。除了重复，另一种常见的线的运用形式是突变，也称特异。与重复相比，特异在视觉上有更强的冲击力和表现力。在拍摄照片时，画面的主题是由构图方式、色调的情感表现、主要物体的排列距离、节奏的变化及其他组成部分共同表达的，创作者使用特殊元素时要根据所要表达的内涵营造稳定的构图。因此，画面被赋予了有序的层级与和谐的韵律。（图 2-18）

（2）对称与均衡。在摄影构图中，线的占比、距离和高度可在画面中营造一种对称的效果。对称可营造和谐的形式感，使画面变得稳定，容易引起观众注意。在色彩丰富的影像作品中，画面元素的色彩能够较为强烈地刺激人的视觉感官。运用大量互补色调的线进行对比，可以强调画面的主色调。（图 2-19、图 2-20）

（3）节奏与韵律。节奏的变化形成韵律。每种艺术都拥有自己独特的节奏与韵律。韵律是一种规则的运动不断变化的结果，规

第 2 章 电影摄影的构图 / 025

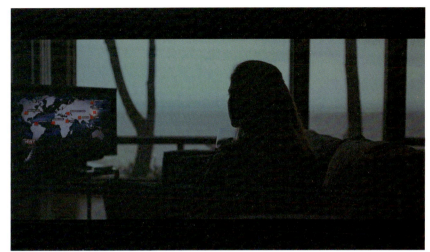

图 2-18 电影《降临》
(摄影指导:布拉福德·杨)
画面整体呈现为暗调,但人物与背景有亮度对比

【《布达佩斯大饭店》】

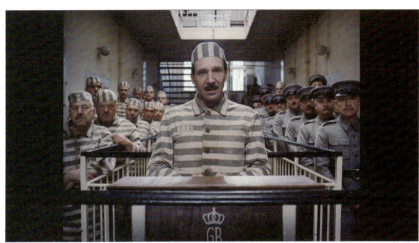

图 2-19 电影《布达佩斯大饭店》
(摄影指导:罗伯特·约曼)
对称构图

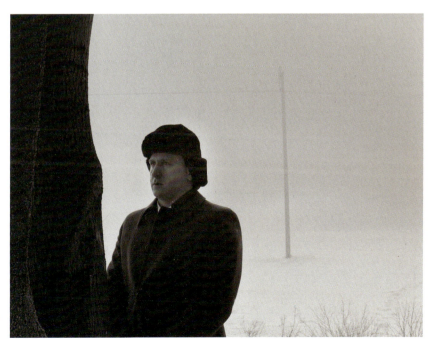

图 2-20 电影《冷战》
(摄影指导:卢卡斯·扎尔)
黑色面积较小,白色面积较大,画面重量平衡依靠面积控制

则的变化是以节奏的形式呈现的。摄影画面的节奏由影调、色彩、线条等组合而成。创作者根据主体的排列、明暗的选择、色彩的改变等表达情感。

由点、线、面构成的画面有一种节奏感。若线的密度较大，则画面的节奏感较强，画面较丰富。若画面中有较多的引导线，则会给人快速运动的感觉。

（4）黄金分割。黄金分割遵从比例美的法则。在摄影构图中，线的黄金分割避免了画面生硬，使整个画面变得更和谐。（图2-21）

2.2.3 形状

形状由线条组成，是一种知觉产物。形状也是构成电影画面的基本视觉元素。

1. 形状的类别

正如空间和线条有基本类型，形状也有几种基本类型，即圆形、方形和三角形。形状可以在视觉空间中以平面或者立体的方式呈现，所以形状分为二维空间中的形状和三维空间中的形状。

（1）二维空间中的形状。圆形、方形、三角形等是二维空间中的形状。

（2）三维空间中的形状。球体、立方体、三棱锥等是三维空间中的形状。

2. 形状在摄影构图中的表现形式和作用

现实世界中有无数物体，将物体简化可以得到其基本形状。任何物体，无论外形多么特殊，都可以归纳到圆形、方形和三角形3种基本形状之中。在摄影构图时，归纳图形可以建立空间秩序，构成和谐的画面。

图2-21 电影《士兵之歌》（摄影指导：弗拉吉米尔·尼柯拉耶夫、艾拉·萨维里耶娃）
黄金分割

2.2.4　影调——黑、白、灰

影调是用来表示被拍摄物体亮度的一个概念。作为一名电影摄影师，必须具备控制画面影调风格的意识和能力。在画面中，光线的分布位置，初步建立了画面的影调结构。除分布位置外，画面中亮区和暗区的面积大小与强弱对比程度，也直接影响画面的影调结构。

"黑、白、灰"三大调指的是3种影调关系的分布，黑、白、灰三大区域在画面中的构成关系形成了影调的基础。黑、白、灰因其在画面中分布和量比的不同而形成不同的影像气质。"黑"处于画面重色区域；"白"处于画面高亮区域；"灰"则是画面的灰色部分，灰调是画面中最细腻的部分。

西方绘画创作基本上是在画面中主动布局"黑、白、灰"三大调，通过三大调控制画面。三大调是大量有经验的古典艺术家研究的结果，他们认为三大调分别对画面起到不同的作用。这种明暗对照的方法是电影摄影创作应遵循的基本法则。影调的控制是塑造影像气质的重要方法，影调主要受光源方向、被拍摄物体反光率、构图角度的影响。

黑色调，也就是重色调，能够给画面带来沉稳、浑厚的感觉，是画面结构的基础和根基；白色调是一种亮色调，使画面看起来通透；灰色调，能够给画面带来细腻的层次。古典艺术家认为画面中必须有这三大调，因为当画面中同时具备三大调的时候，就会形成完美的影调控制。画面中既有厚重的东西，又有通透的部分，也具备细腻的层次。（图2-22）

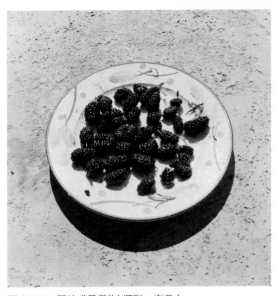

图2-22　图片《桑葚》（摄影：李鼎）
影调

2.2.5　色彩

色彩是电影摄影创作中重要的造型手段。不同的色彩能唤起不同的情感，甚至能在不同的环境中表现不同的象征意义，这是因为色彩具有一定的心理影响。色彩的精巧处理对于小到单帧的电影画面，大到整部影片的叙事线索，都起到至关重要的作用。画面中的色彩关系越明确，就能产生越深刻的心理效应；画面中色彩的视觉效果越强烈，就能产生越持久的情感影响。

1. 色彩的三要素

色相、纯度、明度是确定色彩的3个要素。任何一种颜色都可以通过这3个要素进行准确描述。色相，指的是色彩的倾向性。若一种颜色的纯度较高，则其色相容易分辨，若这种颜色纯度较低，则其色相不容易分辨。纯度，也称"饱和度"，指色彩的鲜艳程度。纯度高的颜色比纯度低的颜色更加醒目。在一个画面中，色彩纯度最高的点，具有强大的视觉力量，当拍摄场景中出现了一块高纯

度色彩，那么就可以直接将其作为最主要的表现对象。高纯度色彩是创作者强调画面中人物的有效手段，即通过对人物进行造型，将其设置成画面中纯度最高的点。明度，也称"亮度"，指的是颜色的明暗、深浅变化。一块纯色逐渐加白，其明度越来越亮；逐渐加黑，其明度越来越暗。

2. 色彩的冷暖关系

在绘画、设计领域，色彩经常被归纳为冷色和暖色，"冷"与"暖"是我们在描述颜色时，使用频率最高的词汇。"冷"与"暖"是对色彩的表现进行归类的一种方法，指代的是色彩给人的视觉心理感受。色彩的冷暖对影像画面中色彩结构的建立具有十分重要的作用。西方绘画色彩理论一致认为，在一幅成熟的绘画作品中，必须有色彩的冷暖关系。在进行摄影构图时，穿插使用冷色和暖色是丰富画面色彩节奏的有效手段。

2.3 控制视觉结构的基本要素

2.3.1 视觉平衡

"平衡"是物理学名词,从力学角度来解释:物体受几个力的作用仍能保持静止状态,或匀速直线运动状态,或绕轴匀速转动状态,则物体处于平衡状态,简称平衡。这一定义也适用于艺术领域,任何一个艺术作品中都存在着平衡,包括视觉平衡和物理平衡,是出现在其中的每一个物体所特有的分布状态。在进行电影摄影构图时,首先要做的是建立一个平衡的画面结构,即在一个矩形平面中安排视觉元素的形状、色彩、线条、大小和位置的空间分布关系,使得画面遵从平稳、和谐、均衡的基本视觉规律。画面中诸元素的平衡效果取决于画面结构,画面中线条的方向、重力配比、色彩对比都会影响平衡效果。(图 2-23)

2.3.2 平衡画面的手段

1. 电影影像的相对平衡

鲁道夫·阿恩海姆认为视觉平衡首先是一种"相对稳定状态时的分布状态",也就是画面中视觉元素的位置并不是固定不变的,而这些元素的总体关系是稳定的。视觉元素的数量、面积及其与整个画面支点的位置关系都应满足画面平衡的需要,从而使得画面结构相对平衡。画面结构决定画面的视觉重量,而视觉重量决定观众对画面中物体的心理反应。

画面结构的视觉心理平衡,要求各视觉元素的合力即重心处于画面的中心位置,因此画面中各视觉元素都分布在画面中轴线的两边。电影影像作为二维画面,一般比较注重

图 2-23 电影《燃烧》(摄影指导:洪庆彪)
黄色、蓝色和绿色比例协调,在画面中起到视觉平衡的作用

左右平衡，即水平方向上的平衡。大量的视觉实验和人们的视觉经验表明，画面中"杠杆"支点两边"重力"（或"心理重量""重量""知觉力"）的大小存在一些规律：人比物重、动比静重、明度及色彩对比强比对比弱重、色彩纯度高比纯度低重、清晰比模糊重、线条粗比线条细重、形状大比形状小重。对于相同的视觉元素，上比下重、右比左重、远比近重。

艺术所追求的平衡不是绝对的平衡，而是把相互冲突的力量组织起来，尽可能使它们达到最佳、最稳定的状态。这种平衡也不是一成不变的平衡，而是充满活力和生命力的平衡。电影影像的创作如同剧本创作，需要有矛盾冲突。因此，在电影影像的创作中，积极主动地经营画面中的视觉元素，尽可能制造丰富的变化，会使电影影像的表达更深刻，更能打动观众。

2. 相对平衡表达"不平衡"

电影所表达的情绪不一定是稳定的、轻松的，有时为了表现画面的张力，会强调矛盾冲突，此时的画面是极富动感、不稳定且不平衡的。但即使是情绪上强调"不平衡"感的画面，在结构层面依然遵循视觉平衡的规律。比如，创作者有时通过对角线分割画面，选取非常规的拍摄角度，使得画面极具张力，强调不稳定的情绪，但创作者在画面整体结构的经营布局上仍能做到基本的平衡。"方向张力"是构图结构产生的心理力量，创作者应巧妙地处理张力间的相互作用以得到理想的效果。如果故事情节强调不稳定感或者紧张感，那么构图结构也应强调这些感觉，如将物体形体的大与小对立、将主体置于画面边缘、安排不调和的色彩等，这些手段都可以唤起观众不平衡或紧张的感觉。（图 2-24）

【《修女艾达》】

图 2-24 电影《修女艾达》（摄影指导：里萨德·列克维斯基）
不平衡的画面

2.3.3 视觉重力

视觉重力其实是一种心理力，是由于视觉对象的刺激而在人的心理层面构建的一种虚拟力，它存在于人的知觉中，通过力的作用影响人的心理感受，使人产生相应的情感反应。可以说，视觉重力来源于人天生对结构中力的特征的感知能力。

2.3.4 视觉重力的基本原则

对平衡视觉重力而言，最重要的是经营好视觉元素的大小及其与画面中心的距离。"大小"指的是视觉元素在画面中所占的面积；"与画面中心的距离"指的是视觉元素与支点（画面中心点）的相对位置。在这个原则的指导下，80%的影像画面都可以迅速建立起完整的内部结构。与重力有关的视觉元素包括物体的大小、形状、方向、颜色和位置。比如，画面中大的形体比小的形体重，规则的形状比不规则的形状重，垂直的线条比水平的线条重。此外，人是视觉的焦点，因此电影画面中最重要的视觉重力是人。（图2-25、图2-26）

2.3.5 色彩对视觉重力的影响

色彩对视觉重力的影响也十分明显。大致分为3个运用法则，第1个法则是暖色比冷色的视觉重力更大；第2个法则是纯度高的色彩比纯度低的色彩具备更大的视觉重力；第3个法则是"与背景的色彩相似性"规律，画面中被拍摄主体的色彩与背景色彩的差异，直接影响被拍摄主体的视觉重力。与背景的色彩相似性越低，则被拍摄主体的视觉重力越大，容易被凸显；反之则不易被凸显。

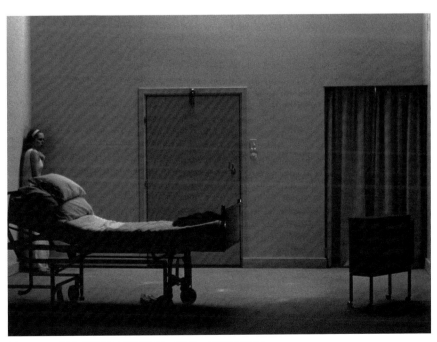

图2-25 电影《假面》（摄影指导：斯文·尼科维斯特）
人物在画面左边，右边黑色的电视机产生了重力，平衡了画面的视觉重力

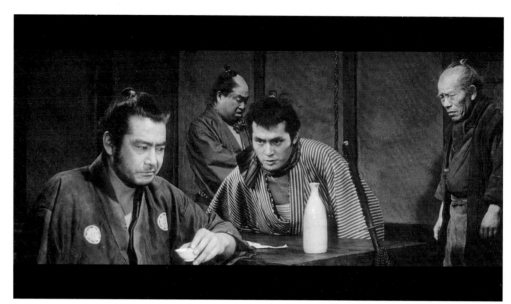

【《用心棒》】

图 2-26　电影《用心棒》（摄影指导：宫川一夫）
3 个人物靠左，右边的人物在构图上起到平衡视觉重力的作用

2.3.6　兴趣中心

电影画面中的兴趣中心指的是能够迅速引发观众兴趣的视觉元素，创作者通过运用不同的造型手法让观众感受到其重要性。若画面中的某些视觉元素在造型上具有某种独特性，能迅速吸引观众的注意力，则这些视觉元素可以被看作画面的兴趣中心，兴趣中心通常具有极强的视觉重力。兴趣中心由兴趣点组成，兴趣点可以是焦点清晰的主体人物、高饱和度的造型设计、夸张的表情等。画面中的兴趣点不一定占据很大的面积或者很重要的位置，如同国画中的"画眼"，即使其占据很小的面积，也能够迅速吸引观众的注意力。（图 2-27）

创作者可以用光线强调画面的兴趣中心，如在人物众多的会议场合，场景信息复杂，可以用光线制造强烈的明暗对比，使画面的主次关系突出。（图 2-28）

2.3.7　放射状结构

当画面中出现放射状结构，即画面中有两条结构线明显地相交于一点（灭点）时，这个点及这种结构会产生极强的视觉穿透力。在日常生活中，我们很容易发现放射状结构，所以常规的放射状结构已不足为奇，在画面中寻找"隐藏的放射状结构"是创作者提升摄影水平的高级做法。例如，将放射状结构的灭点营造在画面之外，这种影像结构的表达方式更为含蓄，但画面内部却隐藏着一种不容易被察觉的视觉重力。

图 2-27 电影《磨坊与十字架》（摄影指导：亚当·西科拉）
高饱和度的服装成为画面的兴趣中心，容易吸引观众的注意力

图 2-28 电影《至暗时刻》（摄影指导：布鲁诺·德尔邦内尔）
用光线强调画面的兴趣中心

【《至暗时刻》】

2.3.8 空气微粒与画面构成

空气中的微粒对电影画面的构成有很大影响。空气微粒包括灰尘、烟雾、雨水等，这些都会改变画面的空间关系。空气散射使得画面的对比度降低，使物体本身的形态特征变模糊，甚至物体本身的颜色也会因空气微粒的影响变得与空气颜色一致。空气散射在电影摄影中被大量使用，一般会使用人工的方式制作空气微粒，例如放烟雾，待烟雾产生再开始拍摄。在电影《毁灭之路》的复仇戏中，雨水改变了空气的特性，使画面的反差降低；改变了夜景的画面层次，使背景更具整体性；逆光突出了人物的轮廓。画面整体色调偏蓝，这种摄影效果具有强化画面气氛、辅助叙事的功能。（图 2-29）

图 2-29　电影《毁灭之路》（摄影指导：康拉德·霍尔）
空气微粒对画面有影响

2.3.9　视觉方向

方向是影响视觉结构的基本要素之一。电影影像画面大部分能体现表现对象本身的方向，视觉方向和视觉重力之间相互制约，视觉方向决定了表现对象如何在整个视觉结构中起作用，以及如何影响其他视觉元素。有时，视觉方向是非常明显的，根据画面中表现对象自身的轴线而定；有时，视觉方向是暗示性的，根据人物的视线而定。因此，在拍摄人物时，一般会在人物面部前方留出更大的空间，因为有一部分视觉重力会释放到面部前方。如果人物视线前方空间较小，就需要在人物视线的反方向安排一定的视觉重力来平衡画面。（图2-30）

2.3.10　绘画与电影摄影造型之间的关系

造型是所有与视觉艺术相关的学科需要研究的中心内容。格式塔心理学（Gestalt Psychology）中的概念最符合人们对造型的认识和理解："由自觉活动组织成的经验中的整体。"我们可以理解为：造型是感受主体对客观对象进行积极的组织和建构的结果，而不是客体本身的样貌或状态。电影摄影造型的手段包括构图、光线、色彩、影调、运动，本书其他章节会对此作详细论述，此处不再赘述。

"电影是无绘画的绘画"，这句话说明了电影与绘画艺术天然的亲缘性。尽管电影和绘画艺术都有其独特的元素和魅力，但二者的视觉组织方式和审美效果有共通性。绘画作为一种古老的艺术形式，给了电影诸多启发，电影摄影借鉴了大量的绘画表达技巧，灵活地运用各种不同的绘画艺术元素，使得电影艺术的内涵更加丰富。谢尔盖·帕拉杰诺夫既是导演又是画家，他在导演电影时，就恰当地借鉴了绘画的视觉构成，对电影中不同的场景都进行了科学合理的设计，使得影像画面结构非常巧妙。电影画面也充分借鉴了绘画艺术的色彩表达技巧，从而使电影中的

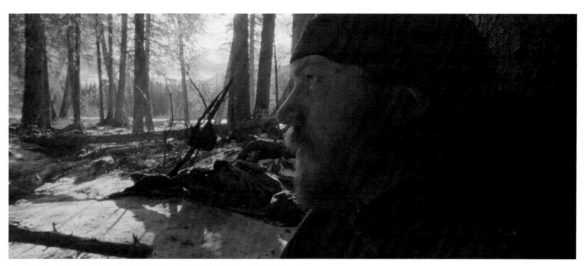

图 2-30 电影《荒野猎人》（摄影指导：艾曼努尔·卢贝兹基）
视觉方向

色彩更加丰富绚丽，色彩搭配更加完美协调。摄影师维托里奥·斯托拉罗将电影摄影工作比作在胶片上"用光写作"。所谓"用光写作"，就是在电影摄影中通过运用光线、色彩等进行表意，光线、色彩都获得了如语言、文字的叙事能力，而不仅仅是一种造型技巧。影像和故事一样，都是叙事主体。一般而言，人物的形象、行为构成叙事主体和行为动力，推动情节的发展。光线、色彩等影像元素要获得平行的叙事效力就需要具有符号系统中的语言特征，成为可以构成能指和所指的象征符号，从而获得表意作用。

光线在视觉艺术中的象征表意作用是在西方绘画艺术的发展过程中逐渐被确立起来的。光明与黑暗在绘画艺术中构成了原始的形而上的对照关系。在伦勃朗·哈尔曼松·凡·莱因的绘画中，常常出现明亮的光束照入画面空间中一个狭小的黑暗区域的情况，光线在与黑暗区域的对比中建立了画面的明暗结构。此外，通过阴影位置我们可以判定光线来自画面上方。当光线点亮空间中的物体时，它具备了生命信息的特征。在他的作品《夜巡》中，正是通过队长和副队长身上的阴影朝向，表现出光线位于画面上方。中景处的小女孩以局部照明的方式被赋予强烈的象征意味，在与周围暗部环境和人物的对比中获得光明和生命的意义。维托里奥·斯托拉罗在电影中同样擅长利用明暗关系来营造画面。《现代启示录》中，与叙事发展平行的是光线明暗对比的变化。无论空间环境还是人物形象都呼应了原著名称"黑暗之心"。威拉德上尉的人物形象塑造上，光线反差逐渐增大，暗示着人物逐渐脱离原来的生活环境。威拉德上尉最后获得与库尔茨上校相同的光线造型，表明他最终接替了库尔茨上校的位置。

以绘画的色彩处理为例，对绘画的色彩明度和纯度的处理能够加强画面的空间关系，以 17 世纪法国古典主义绘画奠基人尼古拉斯·普桑的画作《卡密鲁斯和费里伊校长》为例，人物整体呈暖黄色色调，天空为蓝色的冷色调，色调的差别将画面分为两个层次，

在人物暖色调的大层次中，画家通过对色彩明度与纯度的控制，又划分出两个不同的前后层次，前景中离画面最近的4个人物，分别用了高纯度的红色、黄色色块，并在人物受光面使用了高明度的色彩。而画面中其他的人物和土地，则同样在暖黄色的色调中使用了低纯度和低明度的色彩，将次要人物隐藏在主要人物背后。画家通过控制色彩的明度和纯度，将整幅画作分为远、中、近3个层次，既突出了主体，又不失丰富的色彩表现。在电影摄影的创作中，同样可以将色彩作为基本的创作手段来表现故事情节、渲染氛围。以电影《为奴十二年》中的一个场景为例，被绑架的奴隶所罗门委托同伴将求救信件送到妻子手里，画面采用大面积的冷色调（蓝色），而人物处于暖色调（暖黄色）中。画面分为前、后两个层次；后景的冷色调使用了低明度和低纯度，而前景中被挤压至画面右侧小面积的烛光照亮了奴隶所罗门面前的信件，使用了较高的明度与纯度。创作者根据剧情的需要，制造色彩对比，表现所罗门对自由的急切渴望。（图2-31）

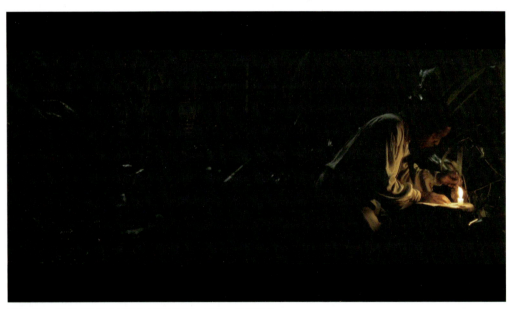

图2-31　电影《为奴十二年》（摄影指导：西恩·波比特）色彩处理

2.4 镜头焦距与构图

焦距指从镜片光学中心到底片、CCD 或 CMOS 等成像平面的距离。景别是电影画面叙事的具体表现形式，电影画面的景别受镜头的焦距和拍摄距离两个因素影响。镜头的焦距特性是摄影师熟练使用摄影语言进行影像创作的技术基础。镜头的选择，取决于摄影师希望在聚焦对象与其他被拍摄对象之间建立何种关系。距离被拍摄对象越近，就越适合特写镜头；背景越模糊，就越适合长焦镜头。使用长焦镜头拍摄完整的背景画面会把背景空间压缩，但也会为背景增添性格，凸显其存在感。除非使用裂像镜头，否则我们不可能在拍出人物近景的同时用长焦镜头拍摄背景。我们也不可能在主人公的双眼和背景这两处同时对焦，这涉及景深的问题。

2.4.1 不同的焦距及其透视关系

焦距的长短决定着视场角、视野和成像放大率的大小，也影响着景深范围和空间透视结构。焦距与视场角、视野、景别、透视效果、景深成反比。焦距越长，视场角越窄，视野越小，景别越小，透视效果越弱，景深也越小；焦距越短，视场角越宽，视野越大，景别越大，透视效果越强，景深也越大。焦距与画面成像比成正比，焦距越长，成像比越大；焦距越短，成像比越小。根据焦距的长短，可大致将镜头分为三类：标准镜头、广角镜头、长焦镜头。

1. 标准镜头

标准镜头就是焦距等于或近似于感光底片（传感器）对角线长度的镜头。从这个定义可以看出，对底片（传感器）大小不同的相机来说，标准镜头的焦距是不一样的。比如，传统的 135 相机的底片尺寸为 36mm×24mm，对角线为 43.3mm，它的标准镜头的焦距为 40～58mm。标准镜头视场角适中，画面中人物与背景的关系及部分物体的空间位置，都处于人眼所能感受到的正常透视比例，给人真实的透视感，常用于人物肖像和中近景画面的拍摄（图 2-32）。

2. 广角镜头

广角镜头的焦距小于标准镜头，也称短焦距镜头。以 135 相机为例，焦距在 24～40mm 的称普通广角镜头，焦距在 17～24mm 的称超广角镜头。广角镜头有以下特点和用途。

（1）视角大。广角镜头拍摄的景物范围大，视野开阔。

（2）景深大。由于广角镜头焦距短，因此它拍摄的画面焦点前后清晰范围大。某些电影要求画面能展现较多的信息，且具有强烈的现实感，适合使用广角镜头拍摄。

（3）夸大空间透视感。夸大空间透视感，可以让原本狭小的空间看起来比实际大很多。比如在较小的房间内拍摄，若想把房间内大部分物体都收入画面，通过一个镜头展示大部分空间信息，广角镜头是非常好的选择，此时，空间透视感也会被夸大。

(4)使被拍摄物体变形。广角镜头如果太靠近被拍摄物体，会使其有桶形失真。靠近镜头的部分会被不成比例地放大，稍微远一点的部分会被不成比例地缩小。这种光学特性可根据创作要求适当利用。（图2-33）

3. 长焦镜头

焦距大于标准镜头的镜头，我们称为长焦镜头。长焦镜头有以下特点和用途。

（1）视角小、成像大、变形小，能像望远镜一样"拉近"远距离的被拍摄物体。长焦镜头拍摄的视角范围很小，所以底片的成像较大；长焦镜头可以进行远距离拍摄，对被拍摄物体干扰较小，容易拍到人物比较自然的神态。

（2）长焦镜头拍出来的画面景深小、透视感弱。用长焦镜头能拍出小景深的画面，特别

【《后窗》】

图2-32 电影《后窗》（摄影指导：罗伯特·伯克斯）
标准镜头

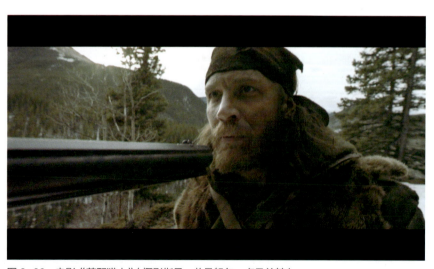
图2-33 电影《荒野猎人》（摄影指导：艾曼努尔·卢贝兹基）
广角镜头

是在杂乱的背景下，长焦镜头可以虚化背景，突出主体。长焦镜头还可以起到汇聚色彩的作用，如人物的背景是树叶，可以将树叶汇聚成为一片绿色。

（3）长焦镜头能压缩空间深度。用长焦镜头拍摄画面，可以使原本开阔的空间看起来变狭窄，将空间中的物体挤压在一起。在演员人数不足而又需要拍摄出拥挤感的时候，用长焦镜头是很好的选择。长焦镜头压缩空间的特性使其拍出来的画面立体感相对较弱。拍摄人物时，如果焦距太长，拍出来的人像会比较扁平。（图2-34）

2.4.2 不同的焦距及其造型作用

不同焦距镜头各自所具备的特性，为摄影师刻画人物、描绘环境、烘托气氛、突出重点和把握节奏等从造型上提供了技术选择。光学镜头不仅是造型手段，也是叙事手段，选择合适的焦距也有利于人物心理情绪的表达。

（1）不同焦距镜头表现不同环境空间。电影创作者一般会根据叙事和影像造型的需要选择镜头焦距。在草原上拍摄奔跑的马群时，我们可以用长焦镜头进行远距离摇摄，增强画面的视觉冲击力。使用广角镜头能展现空间的开阔，使空间特性得到良好的表现。摄影师在拍摄距离受到环境或人为限制时，可以借用镜头的不同焦距、不同视场角，完成场景的空间造型处理。

图2-34 电影《罗曼蒂克之城》（摄影指导：蒋建兵）
长焦镜头

（2）不同焦距镜头影响画面内主体做横向运动时的速度。广角镜头拍摄的画面视场角大、视野大，画面内做横向运动的物体速度较慢，较长时间才能走出画面。长焦镜头拍摄的画面视场角小、视野小，画面里做横向运动的物体速度较快，很容易出画。

（3）不同焦距镜头赋予人物特殊形象。光学镜头能使透视夸张，也能使透视压缩。摄影师可以利用这一特性着力刻画人物的特殊形象，制造具有褒贬意味的画面效果。例如，长焦镜头在近距离拍摄人物时，可以放大靠近镜头一侧的眼睛，缩小远离镜头一侧的眼睛，歪曲人物形象正常的透视关系。

（4）不同焦距镜头影响移动摄影。光学镜头的焦距对动态画面的稳定性有直接影响。长焦镜头的放大率较大，容易出现画面颤抖的现象，即使将摄影机架在移动车上进行移动拍摄，画面也可能因机械的颤动而发生擅抖现象。如果使用广角镜头进行移动拍摄，摄影机会更容易操作，即使移动车稍有颤动，画面也不会出现大幅度的晃动。广角镜头适合移动摄像，因为其透视性较强，能够增强画面主体的运动感，使运动镜头的画面保持平稳的效果。

（5）镜头焦距的选择与导演的拍摄风格有关，某些导演偏爱使用某一类型的镜头，如让-皮埃尔·热内执导的电影《漫长的婚约》中使用广角镜头较多。

2.5 景深

景深，指的是当镜头焦点对准某一点时，画面前景到后景保持清晰的范围。景深与焦点都是摄影独特的视觉表现语言，谈景深离不开焦点。在电影影像中，成为焦点的部位通常是最需要清晰表现的部位，是相对精彩的内容，因此焦点常对准主要表现对象。清晰的焦点能够有效地突出主体，引导观众感知重要的视觉信息。在电影摄影中，大景深和小景深会呈现不同的视觉结构。景深会随着焦距变短而变大。理论上，焦距越短，景深范围越大。此外，景深会随着控制镜头进光量的光圈的闭合而变大。如果光线充足，则可以获得较大范围的景深，这时景深就弥补了画面扁平的缺陷。景深与拍摄距离也有关，摄影机离被拍摄物体很近的时候，景深范围比较小。

2.5.1 大景深的造型特点

在拍摄时，运用广角镜头配合大景深是一种经常使用的搭配。因为采用这种搭配可获得最大的拍摄视角，同时可使场景画面具有较强的纵深感。由于大景深允许画面中的多数内容处在焦点清晰的状态，因此对细节的表现更加丰富。在大景深的画面中，我们可以看清前景和背景中的内容，这样就大大增强了画面叙事和表现主体的能力。大景深的画面适合交代人物之间的关系，使得观众能够看清人物的神态、动作并获取其传达的视觉信息，避免重要的叙事信息模糊不清。广角镜头配合大景深是大银幕电影拍摄的重要手段，拍摄出的画面取景范围广、视野开阔、细节丰富。

2.5.2 小景深的造型特点

我们通过控制光圈大小、镜头焦距及对焦距离等技术手段，将焦点限制在较窄的范围内，就形成了小景深画面。这时被拍摄主体的前后方会形成模糊的影像效果。小景深画面可以突出主体，营造动人的气氛。小景深画面形成了两个层次，一个是主体清晰的层次，一个是模糊柔化的层次。这种层次关系，不仅使得被拍摄主体成为视觉中心，还使得画面具有极强的"影像感"。小景深画面中，焦点具有极强的视觉冲击力，观众对于焦点的关注甚至强于色彩、光线、影调等其他视觉元素。焦点的选择会影响观众的注意力和作品想要表达的主题。创作者应根据电影叙事的需要选择光学镜头和景深，并利用不同画面结构的造型特征，创作具有视觉感染力的作品。（图 2-35）

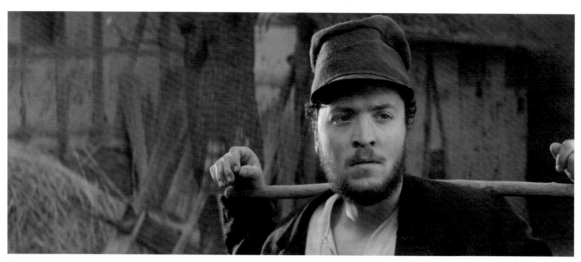
图 2-35 电影《另一个故乡》(摄影指导：杰诺特·罗尔)

2.6 负空间

负空间是一个较为宽泛的美学概念，指画面中物体之间的空间或主体之外的空间。电影画面中的负空间指画面中被拍摄主体以外的空间。拍摄时让画面中充满大面积的均一背景，同时让被拍摄主体在背景中凸显，或与背景融为一体，就可以呈现负空间的效果。在物质世界，空间有正负之分，正空间是按人类的意识提前设计的位置和形体关系，负空间是按人类的意识提前设计的虚空区域，它与正空间形成了鲜明的对比，是对正空间有意识的补充。负空间概念在艺术领域应用广泛，如摄影的空白、国画的留白、剪纸的镂空、雕塑的负形、音乐的无声胜有声等。在电影画面中，负空间的构图方式，类似中国绘画艺术当中的"留白"，通过在画面中留出大量的空间来突出表现被拍摄主体，营造相应的美感。

电影影像是画面、声音等多种元素结合的视听语言艺术，它虚实结合地再现了现实中各种运动的物质及各种物质的运动，再现了表现对象的运动形态、运动过程及运动速度。电影影像中的"留白"作为负空间的存在符号，具有特殊的意义。负空间是一种构图手法、设计手段，不仅能使画面更加灵动，而且能够给人以想象空间，表达深远的意境。

丹尼斯·维伦纽瓦执导的电影《理工学院》在整体的视觉呈现上给人以冷峻而疏离的质感。大的景别和大面积的背景环境，能够突出人物的孤立形势和弱势地位，有效地展现人物的情绪，并构建叙事空间的距离感，形成一种"旁观者"的冷酷视角。当幸存者渺小的身影出现在雪地时，灰蒙蒙的天空与无边的雪地所构成的广阔空间给观众一种压抑感，凸显了幸存者的孤立无助及世界的残酷。（图 2-36）

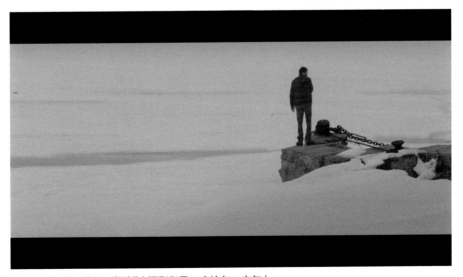

图 2-36　电影《理工学院》（摄影指导：皮埃尔·吉尔）
负空间

2.7 主体、陪体与背景

2.7.1 主体

在电影画面中，必然有一个重点表现的对象，这个重点表现对象就是画面的主体。主体是画面主题的主要体现者，也是组织画面的主要依据。主体在画面中体现了主体思想，使观众能正确理解画面内容。画面中的其他表现对象包括陪体和背景，是用以辅助主体的成分。如图 2-37 所示，在电影画面中，主体常常居于画面中心。在电影构图时，有多种突出主体的方式。

（1）通过小景深，使主体清晰，使陪体和背景虚化，以虚实对比突出主体。

（2）通过对比的手法突出主体，如大小对比、繁简对比、质感对比、明暗对比、形状对比、色彩对比等。

（3）利用线条作引导，将观众的视线引向主体。例如，将主体安排在透视线条汇聚的灭点上，将观众的视线引向主体。

（4）将主体安排在视觉中心点上，让主体处于画面的显著位置。

（5）将主体安排在优势位置。例如，将主体安排在画面前景，有助于将主体以最明显、最引人注目的形式呈现在观众面前。

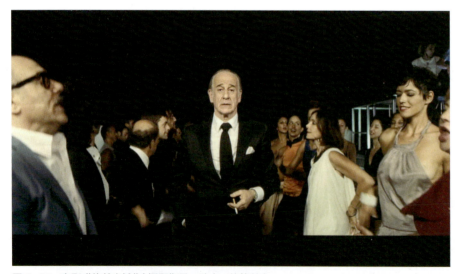

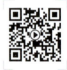
【《绝美之城》】

图 2-37　电影《绝美之城》（摄影指导：路卡·毕格兹）
主体处于画面中心

2.7.2 陪体

陪体在画面中的作用是陪衬、渲染气氛、突出主体，并同主体构成特定的情节。陪体能起到装饰画面的作用，使画面更自然生动，更有感染力。在叙事层面，陪体与主体都很重要，但在视觉处理上可以有主次关系。因此，处理陪体时，应把握好分寸，不能喧宾夺主，要有虚实的变化，并构成一定的情节，否则会削弱主体。陪体在画面中所占面积的大小、色调的安排、线条的走向等都应该服务于主体。陪体可以是不完整的，能够表达信息即可。当陪体作为画面前景出现时，既可以表达人与人、人与景的空间构成关系，又能美化构图。在连续镜头中，前景既可以表现现场调度的变化方式，又可以增加纵深空间距离，还可以暗示和引导视线。（图2-38）

当陪体是前景时，拍摄过程中应注意以下几个问题。

（1）前景的虚实要恰当，"虚"的程度取决于实际情况。如果前景的作用是衬托主体，就要"虚"一点，太"实"了可能会抢视线。如果前景的作用是加强画面空间深度，或者前景包含的信息十分重要，陪体也可以是"实"的。

（2）前景原则上要比主体暗。即画面整体构图遵从"前暗后亮，近虚远实"的原则。

（3）前景一定要有形，使观众能分辨出基本内容。

（4）前景原则上不应占据画面较大的面积。

（5）前景关系应符合实际空间关系。在电影拍摄过程中，并非每一个镜头都有前景，是否有前景取决于镜头前后的设计。

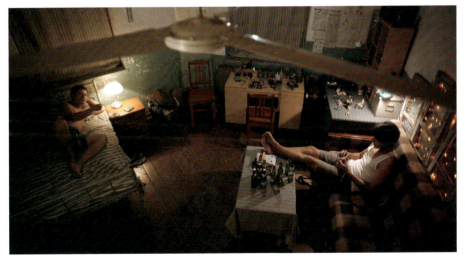

图2-38 电影《罗曼蒂克之城》（摄影指导：蒋建兵）
电风扇作为前景，加强画面空间深度，使画面的层次更丰富

2.7.3 背景

创作者进行场面调度时,所考虑的一个重要问题是将主体放置在什么样的背景前。背景的作用是传达画面中的信息。若将一个孤立的角色置于没有任何信息的背景中,画面的叙事价值是有限的。摄影师可以通过构图手段,帮助观众更多地了解角色和环境。背景可以是平面的,也可以有深度,这取决于前景和背景之间的距离。通常,有深度的画面被认为更具电影感,因为它们在前景和背景之间制造了更多的分离,从而提升了画面整体的立体感和真实感。

背景分为单层次背景和多层次背景。背景有以下几个方面的作用。

(1) 说明人物所在的环境。

(2) 帮助构成画面。背景的线条、形状及质感与主体共同形成画面结构。

(3) 突出人物动作和性格。

(4) 丰富画面内容,优化画面形式。

(5) 省略空间。背景在画面中以"虚""实""明""暗""冷""暖"几种主要形态呈现,起到衬托主体、烘托氛围的作用。

在电影拍摄过程中,处理背景应注意以下几个问题。

(1) 背景的线条和光影不能比主体复杂,需要灵活把握。

(2) 背景的人物关系要符合空间调度,背景是空间的组成部分。

(3) 背景的影调和色彩要衬托主体人物,可以用明暗对比、冷暖对比等方式衬托主体人物。

2.8 拍摄角度

2.8.1 正面角度

镜头位于被拍摄主体正前方时，镜头光轴与被拍摄主体的视线方向是一致的，观众看到的是被拍摄主体的正面平面形象。在电影拍摄时有个正面原则，即演员应尽可能面对摄影机，这样摄影机可以捕捉到演员的面部表情。因此，电影拍摄时多采用正面角度。（图 2-39）

特点：表现被拍摄主体在正面比较有特色的内容，可以带来被拍摄主体与镜头间的直接交流。拍摄时采用正面角度有利于呈现画面的形状感、姿态感，而不利于呈现画面的纵深感、立体感。

2.8.2 侧面角度

镜头位于被拍摄主体的侧面。（图 2-40）

特点：方向感极强，对观众的视线有引导作用，容易勾勒人物的面部轮廓。相较斜侧角度，侧面角度更多地考虑被拍摄主体与投射物之间的关系。

2.8.3 背面角度

从背面角度拍摄，被拍摄主体并没有直接与观众进行互动，给观众以想象的空间。这样处理之后，画面外的信息远多于画面内的信息。（图 2-41）

特点：具有借实写意的效果。

2.8.4 斜侧角度

摄影机镜头轴线与被拍摄主体形成一定的夹角，在介于正面和侧面之间的角度进行拍摄。相较侧面角度，斜侧角度能更好地展现被拍摄主体的表情，也有利于进行场面调度。在电影拍摄过程中，斜侧角度使用也较多。（图 2-42）

特点：有利于表现被拍摄主体的立体感、纵深感。

【《假面》】

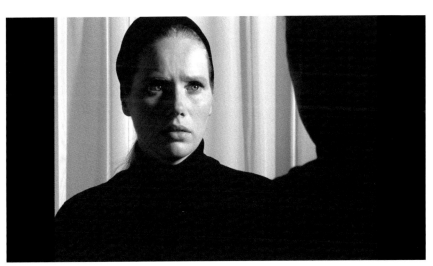
图 2-39 电影《假面》（摄影指导：斯文·尼科维斯特）
正面角度

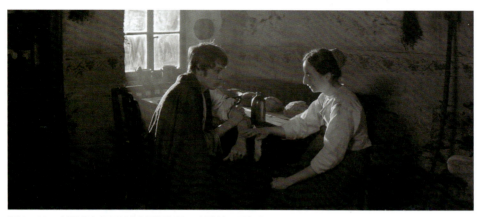

【《乡归何处》】

图 2-40　电影《乡归何处》（摄影指导：杰诺特·罗尔）
侧面角度

图 2-41　电影《毁灭之路》（摄影指导：康拉德·霍尔）
背面角度

图 2-42　电影《醉乡民谣》（摄影指导：布鲁诺·德尔邦内尔）
斜侧角度

2.9 拍摄角度（高度）与画面特点

拍摄高度一般指摄影机与被拍摄物体的高度对比，是摄影机的位置。摄影机的高度确定了观众与被拍摄物体间的关系，不同的拍摄高度形成不同的故事表达态度。

改变镜头高度有利于增加空间表现的丰富性，有可能改变故事表达的效果。摄影机的高度相当于观众的视点位置，可以用摄影机控制观众的方位感，从而使观众产生情感反应。观众习惯于从水平方向观察事物。选取高于眼睛或低于眼睛的镜头高度能够暗示电影空间及人物心理，是电影摄影构图的重要手段。摄影师从高角度、低角度或不寻常的角度拍摄物体，能迫使观众从完全不同的角度观察事物，并赋予事物新的内涵。选取眼睛水平高度以外的镜头高度，意味着让观众以一种非常规的方式参与到场景中，所以一定要确保采用这种拍摄高度的画面是符合逻辑的。

2.9.1 平角度

大多数白镜头和"人物"的镜头高度都以演员眼睛的高度为参照，这是一个通用原则，因为摄影机的高度往往与演员的身高有关。某些电影导演不喜欢用这类高度的镜头，因为他们觉得这样的镜头太乏味了，表现力较弱，易导致构图死板。强调纪实性的镜头经常用与演员眼睛持平的角度，特别是肩扛摄影的镜头。以达内兄弟的电影为例，他们导演的电影几乎都采用这类角度的镜头。

2.9.2 仰角度

仰角度镜头的特点是透视变形较大，被拍摄物体能形成优势感。仰角度镜头效果太强烈，容易导致所拍摄的画面公式化、符号化。在使用仰角度拍摄时，被拍摄物体凌驾于观众视点之上。如果被拍摄物体是一个人物，那么他（她）就会显得更有力量。在电影《公民凯恩》中，导演奥逊·威尔斯使用了大量的仰角度镜头，就是为了凸显人物的权力和不可一世的性格（图 2-43）。只要观众认同的人物感受到威胁或感觉恐惧，其主观视点画面都可以用仰角度来拍摄。

2.9.3 俯角度

俯角度镜头的特点是使被拍摄物体显得更渺小。当采用俯角度拍摄时，摄影机高度超过眼睛水平高度，视点凌驾于被拍摄物体之上。被拍摄物体缩小了，甚至其重要性也被消减了。俯角度可以揭示被拍摄物体与空间的关系，例如，采用俯角度拍摄的是风景、街道或建筑时，它能够揭示画面整体布局和拍摄范围。这类镜头以中景、全景居多。如要拍摄一个交代环境的镜头或"展示性"镜头，使观众从中了解被拍摄物体的分布，那么采用俯角度镜头是非常合适的。一个人眼睛水平线上的镜头高度可能是一个跟踪者的主观视点，而一个 2～3m 高的镜头高度可能是巨人或机器人的主观视点，但是镜头高度再升高就会变成客观视点，例如无人机从空中俯瞰的镜头。我们把绝对俯角度镜头称为上帝视角。（图 2-44）

图 2-43　电影《公民凯恩》(摄影指导：格雷格·托兰德)
仰角度

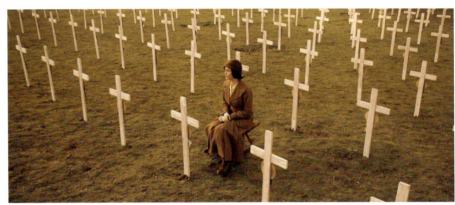

图 2-44　电影《漫长的婚约》(摄影指导：布鲁诺·德尔邦内尔)
俯角度

【《漫长的婚约》】

单元训练和作业

1. 课题内容

课题时间：16 学时。

教学内容：在学习理论知识的同时，进行摄影构图的训练。学生应学会合理使用镜头焦距、景深、拍摄角度等摄影元素，合理处理主体与背景之间的关系，保证画面视觉重力和结构的平衡。

教学要求：要求学生掌握摄影画面的构图方式，摄影作业主体突出、画面结构平衡、有一定的立体感和空间感。

2. 实践作业

拍摄 8 张摄影构图作业。

第 3 章
景别——
场景的建立

本章要点
(1)景别是电影语言之一。
(2)景别是导演语言,导演风格包括导演对景别的使用偏好。

本章引言
景别指画面收取的景物范围。景别的改变主要通过调整拍摄距离和镜头焦距两种方法来实现。景别一般分为远景(大全景)、全景、中景、近景、特写,除了前两个景别,大多数景别都是针对人物而言的,但是也适用于其他被拍摄物体。景别出现在剧本中时被称为场景提示。就像很多其他电影术语一样,景别的定义并不十分严格,不同的人会有不同理解。因此,景别只不过是对画面的大概区分而已。

3.1 远景（大全景）

大全景即把整个场景都纳入画框的镜头。如果剧本要求拍摄"大全景——乡村"，那么需要用一个很大的、长卷式的广角镜头拍摄一切可见的场景；如果剧本要求拍摄"大全景——房间"，显然这将是一个小得多的镜头，但是它仍然需要把这个房间的大部分场景纳入画框中。（图3-1）

一个场景的第一个镜头通常是交代镜头，交代主人公所处环境。交代镜头通常是全景镜头。如果剧本要求拍摄"交代镜头——海边"，那么这个镜头可能由海边的全景构成，画面内容包括沙滩、海水、地平线。观众就能知道故事发生的背景：主人公在海边散步。

电影摄影中一个经常使用的说法是：我们必须确立位置关系。换句话说，我们必须让观众大致明白主人公所处的位置，以及物体与人物的位置关系。在一个场景中，确立位置关系十分重要，这有助于观众了解场景内的"地面形势"，建立方向感。在一切有关电影语法和剪辑的讨论中，我们会发现一个贯穿始终的原则，那就是不要使观众感到混乱。当然有时候创作者也会有意迷惑观众，使画面布局混乱。但是通常情况下，如果没有为观众提供足够的信息，使观众产生下意识的猜测，都会导致其思想脱离故事内容。

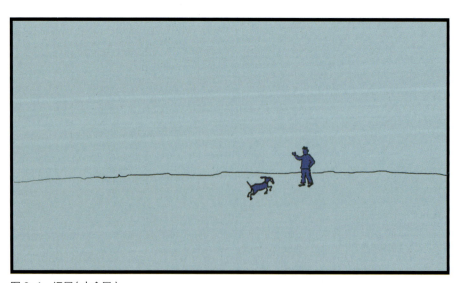

图 3-1　远景（大全景）

3.2 全景

全景指把被拍摄主体全部纳入画框的镜头。例如,拍摄一辆汽车的全景镜头,就要把全车纳入画框,仅把车门和司机纳入画框的镜头一般称为中景镜头。(图3-2)

全景景别是绘画性的构图,具有写意、抒情、烘托氛围的作用。全景的画面内容是"点、线、面"的关系,以景为主,以人为辅,环境渲染较多,人物展现只是点到为止。拍摄时应选择合适的人物位置,因为没有位置就没有光线,没有位置就没有构图。画面的色彩关系应简洁明朗,具有虚实、明暗、冷暖的对比,且层次丰富。画面要有角度,用角度表达人物情绪。

图3-2 全景

3.3 中景

和全景一样,中景也是相对被拍摄主体而言的。显然,中景比全景更接近被拍摄主体。典型的中景镜头是拍摄人物腰部以上的部分,人物既可以是坐在餐馆里的一桌人,也可以是正在买苏打水的一个人。中景比全景更接近被拍摄主体,观众可以看到人物的表情和动作等,因此会更关注人物,而不会把注意力放在某个特定的细节上。拍摄同样的场景,中景镜头相比全景镜头包含的内容更少。比如,拍摄一个坐在办公室的男人,观众能够看到他和他脸上的表情,也能够看到他所处的环境。如果有工作人员进来,给他带来了一份文件,虽然观众也能看到这个工作人员,但可能看不到其全身。如果摄影机所在的位置能够让观众看到男人背后的办公室门,那也就能让观众看到工作人员进门。这样一来,工作人员就不会突然出现在画面中。拍摄时应避免这种人物突然出现在画面中的情况,因为容易导致观众出戏。创作者应尽可能让观众看到人物从哪里出场,要做到这一点有很多方法,并不局限于用一个固定镜头对准一扇门,然后等门打开这一种方法。(图3-3)

图3-3 中景

3.4 近景

近景景别是纪实的、随意的、不规则的、叙事性的构图。拍摄近景镜头时主要处理人物的构成关系，呈现人物的神态和动作；其次处理画面中人物和背景的关系。总的来说，拍摄近景镜头以人为主，以景为辅。（图3-4）

图3-4 近景

3.5 特写

在电影摄影创作中,特写是最重要的景别之一。特写镜头从广义上讲可分为以下几种:中近景镜头,通常拍摄人物从头部到腰部的部分;狭义的特写镜头,通常拍摄人物头部到上衣口袋底端的部分;"卡喉"镜头,通常拍摄人物从头顶到下巴的部分;更大的特写镜头,拍摄范围更小,人物额头和下巴各有一部分被置于画框之外,而眼睛、鼻子和嘴被置于画框之内;大特写镜头,拍摄对象是人物的眼睛,或单独的物体,如一只放在桌上的戒指、一块手表等。大特写镜头如图 3-5 所示。

图 3-5 大特写镜头

3.6 过肩镜头

过肩镜头是特写镜头的一种特殊形式，即越过一个演员的肩部，拍摄另一个演员的中景或近景特写。过肩镜头是一种关系镜头，它将两个人物紧密地联系在一起，把观众置于听话者的位置。由于这种画面具有非同寻常的感染力，因此过肩镜头成为叙事性电影的重要构成部分。即使过肩镜头中的人物处于近景，观众仍会注意其他角色。

过肩镜头遵守电影语言基本的语法规则，尽管语法规则有时也可以被打破。过肩镜头遵守的语法规则是轴线。轴线的原理很简单：当两个人交谈时，要给其中一人一个镜头，给另一人另一个镜头，如果其中一人向左看，那么另一人必须向右看。如果他们看向同一个方向，那么从逻辑上说他们是无法看到对方的。我们通常将轴线原理称为180°法则，轴线是拍摄时的假想线，摄影机不能越过将两个人物统一在同一个场景的假想线。

单元训练和作业

1. 课题内容

课题时间：8学时。

教学方式：教师引导学生理解不同景别的造型特点，结合电影拉片训练，使学生理解景别作为电影语言在电影创作中的运用方式，即不同景别的组织搭配方式。

教学要求：要求学生掌握景别的造型特点，并研究电影导演的景别组织方法。

2. 实践作业

选择一部电影进行拉片训练，思考为什么景别属于导演语言，以及该电影的景别使用与叙事内容之间的关系。

第 4 章
叙事视角

本章要点
(1) 多视角是电影叙事的重要特点,电影叙事需要在多个视角之间进行切换。
(2) 叙事视角既是叙事的逻辑构成,又是故事的形式与风格。
(3) 摄影师根据叙事视点进行构图,摄影机的位置取决于叙事视角的需要。

本章引言
电影叙事视角也称叙事视点,指叙事者讲述故事的特定角度。摄影机镜头是故事的观察者,摄影机的位置代表了时间与空间中的一个点,即摄影机代表着某种特定的视点。摄影机决定观众通过谁的视角、以何种顺序经历故事,引导观众进入角色,并与故事中的角色产生情感共鸣。

4.1　视角的叙事作用

不同的叙事视角往往能够呈现故事的不同侧面，使观众获得不同的观影体验。创作者使用摄影机作为电影拍摄工具的时候，都会采取一种"心理态度"，这种态度直接影响所拍摄的故事内容。摄影机的机位、拍摄角度和景别是导演表达对故事中人物态度的重要手段。

一般来说，叙事视角分为全知视角、内视角（主观视角）、外视角（客观视角）三种，其中内视角和外视角较为常用。

一组典型的视角镜头通常包括以下内容。（图 4-1）

（1）拍摄一个正在向别处看的人物，建立人物视线，提供视线信息。

（2）从人物主观视点拍摄正在发生的事或所看见的物，提供叙事信息。

（3）拍摄人物反应镜头，展现人物的情绪，使观众共情人物。

（4）拍摄过肩镜头，提供观看者和被观察事物的位置关系。

正打镜头和反打镜头是最常见的视角镜头。反打镜头还分为内反打镜头和外反打镜头，它们在表达人物关系和空间关系方面有显著的差别。内反打镜头，也称内部镜头，指的是两部摄影机分别对着两位演员拍摄，拍摄其中一位时不带另外一位，这种镜头偏向于表现人物的内心状态。外反打镜头，也称外部镜头，指的是两部摄影机同时拍摄两位演员，拍摄其中一位时带出另外一位的头或肩，这种镜头偏向于表现人物关系及场景氛围。

内反打镜头的画面更接近角色的主观视角，内反打镜头的主观化程度由演员视线与摄影机视线的夹角决定。演员视线与摄影机视线的夹角越小，主观化程度越高。当夹角为零时，可以看作人物的主观视角镜头。

图 4-1 电影《放大》（导演：米开朗琪罗·安东尼奥尼）
视角镜头

4.2 全知视角

全知视角也称"零视角""零度聚焦"或"上帝视角"，在这种叙事视角下，观众能够观察故事中的每一个细节，了解每个人物的行为，洞悉每个人物的心理，从而对人物有全方位的了解。全知视角往往能够把故事全貌清晰地展现给观众，使之深陷其中。

例如，《盗梦空间》采用了无聚焦型叙事视角，使观众进入剧中人物的多层梦境，自由地出入时空。镜头视角的切换不受限制，叙述视野广阔，使得观众不知不觉深陷故事当中。可以说这既是无聚焦型叙事视角展现出来的电影叙事的最大魅力，也是电影叙事的本能。

4.3 内视角（主观视角）

内视角又称"主观视角""内部调焦"，指叙述者以电影中的某个角色为依托，从他（她）的视角观察整个故事的发展过程，可以分为第一人称视角和第三人称视角。主观视角以镜头视角代替被拍摄人物的主观视角，能够产生强烈的主观感性色彩，使观众身临其境。比如，电影《美国往事》以纽约的犹太人社区为背景，讲述了主人公"面条"从懵懂少年成长为黑帮大佬的过程，同时展现了美国从 20 世纪 20 年代到 60 年代的黑帮史。《美国往事》是一部以倒叙为叙事方法的影片。多年以后，"面条"又一次回到了当年的小酒馆，他不禁陷入深深的回忆。这回忆从他印象最深刻的一幕展开，那时他拿掉墙上的砖头窥视当时还是少女的女主角跳舞。他颤颤巍巍地走到砖墙旁边，找到并移开他熟悉的那块砖，镜头给了他眼部的大特写，接着就转到他的主观视角——一个女孩在跳舞。这时的时空已经自然切换到多年前男、女主角还是孩子的时候。（图 4-2）

在电影《我的父亲母亲》中，开头就是"我"回家看望年迈的母亲，接下来以"我"的口吻讲述"我"父亲和母亲的爱情故事（图 4-3）。而在电影《罗生门》中，森林里发生了一起凶杀案，武士被杀，关于事情的真相不同的人有不同的说法，故事由他们的证词拼接而成。电影的视角随着影片叙事时间的改变而变化。

图 4-2 电影《美国往事》(摄影指导:托尼诺·德里·科利)

【《美国往事》】

图 4-3 电影《我的父亲母亲》(摄影指导:侯咏)

4.4 外视角（客观视角）

外视角又称"客观视角""外部调焦"，叙事视角等同于摄影机的视角，对整个故事进行客观陈述。电影中所有的事物都被真实呈现，摄影机被隐藏起来，不掺杂任何主观元素。电影《辛德勒的名单》讲述了第二次世界大战期间，德国商人奥斯卡·辛德勒在克拉科夫开设工厂，利用工厂庇护上千名犹太人的真实故事。这部影片最大的亮点是，主人公虽然摆出"救世主"的姿态，但是他不是一个天生的圣人，他也有着正常人的喜好。比如，他喜欢年轻貌美的女子，在开办工厂的时候，辛德勒招募打字员，只有年轻貌美的应聘者才有资格进入工厂上班，哪怕只会打一个字。如图 4-4 所示，观众通过这个经典的面试打字员的客观镜头，能清楚地了解人物间的关系。

图 4-4　电影《辛德勒的名单》（摄影指导：贾努兹·卡明斯基）

4.5 叙述者

叙述者向观众呈现故事内容，这个过程可以在限制型与非限制型之间，或主观与客观之间游移。叙述者可以是故事中的一个角色，这在文学作品中很常见，比如小说经常用个人叙述的方法带动整个故事。电影经常使用非片中角色作为叙述者，这种拍摄手法常用于纪录片，剧情片也会用此手法。在电影《朱尔与吉姆》中，导演弗朗索瓦·特吕弗选用了一个没有感情的、实事求是的叙述者，让电影有了客观的氛围。

如果叙述者不是剧中人物，那么他（她）就不需要是全知者，叙述内容会限制在叙述者单一的认知上。剧中人物作为叙述者可以非常主观，详述他（她）丰富的内心世界；也可以非常客观，只阐述自己的外在行为。观众在体会剧情、产生期待或组织情节内容时，都会受到叙述者所叙述内容的限制。

4.6 第三者——人物视角

电影《肖申克的救赎》属于传统的监狱类电影，但是与众不同的叙事手法给影片带来了震撼人心的效果。《肖申克的救赎》讲述了银行家安迪因被误判枪杀妻子及其情人而入狱后，谋划自我拯救并最终成功越狱、重获自由的故事。影片以囚犯瑞德的见闻为回忆线索，这是其独特之处。一部作品的叙事视角，是创作者呈现故事内容的角度。叙事视角由作品采用的人称来体现，一般分为第一人称视角和第三人称视角两种，通常第三人称视角是从与故事无关的旁观者的立场进行的叙述。电影这种叙事艺术并不是事件的自我叙述，《肖申克的救赎》这部电影采用的就是旁观者的叙事视角，是第二主人公瑞德的第一人称视角。因此，影片没有使用"全知全能"的视角，而是采用了被限定的视角，时不时地将叙述者角色交给瑞德，他的思想、活动对影片主要情节的发展有着重要的作用。电影创作者从瑞德的主观视角进行叙事，从而不受全知视角的限制，这使得叙事更加灵活，更具有真实感。（图4-5）

【《肖申克的救赎》】

图4-5　电影《肖申克的救赎》（摄影指导：罗杰·狄金斯）人物视角

主观镜头是人物视角的特殊情况,是第一人称的视角镜头。此时摄影机的视角模拟了角色的视角。在带关系的主观镜头中,摄影机的位置非常靠近角色,摄影机视线最大程度地模拟了角色的观看视线,它强调的是观看者和被观看对象的统一。

单元训练和作业

1. 课题内容

课题时间:8学时。

教学内容:在学习理论知识的同时,进行拉片分析,掌握视角和电影叙事之间的关联性。

教学要求:要求学生了解各类视角的特点,掌握视角在电影叙事中的使用方法。

2. 实践作业

拍摄一段视频,综合使用景别、视角等元素。

第 5 章
镜头运动

本章要点

（1）镜头运动是电影语言的元素之一，是电影区别于图片摄影、绘画等视觉艺术的重要特征。

（2）镜头运动的时机和节奏会影响镜头的情绪和感觉。

本章引言

镜头运动有一定的章法，电影镜头的运动会形成电影的美学特征。镜头运动可以是纪实性的，也可以是唯美的。镜头可以组合使用多种运动方式，也可以只使用一种运动方式，形成运动风格。镜头运动存在节奏差异和力量差异，这都会给观众带来不同的视觉感受。此外，镜头运动还蕴含各种情感，具有象征意义。党的二十大报告提出："必须坚持问题导向。问题是时代的声音，回答并指导解决问题是理论的根本任务。"在实际创作中，是否应该使用运动镜头及如何使用运动镜头取决于叙事动机，镜头运动方式应以所要解决的画面问题为导向。

5.1 镜头运动概述

在早期的电影中，运动仅仅是被拍摄物体在摄影机前的活动，摄影机本身不动。早期的电影创作者，如乔治·梅里爱和卢米埃尔兄弟，拍摄了上百部影片，却从没有移动过摄影机。摄影机的第一次运动出现在 1903 年上映的埃德温·鲍特执导的电影《火车大劫案》中，那是一次小的横摇。直到大卫·格里菲斯和他的摄影师比利·比兹尔合作拍摄《一个国家的诞生》《党同伐异》，第一次采用跟镜头，摄影机才真正移动起来。由于不受声音设备的限制，默片创造性地推动了摄影机运动方式的发展。但当声音出现在电影中时，摄影机的运动就遇到了阻力，因为摄影机必须被放置在隔音罩（一个削弱声音的盒子）中，以防止话筒收录摄影机产生的噪声，结果移动的摄影机又倒退回静止的位置近十年。到 20 世纪 30 年代末期，电影的声音设备得到了极大改进，轻便的隔音设备使得摄影机再次移动起来。

早期的电影创作者没有斯坦尼康（摄影机稳定器）、移动车、摇臂和升降设备等，这些工具都是由摄影师和技术人员发明创造的，用来解决拍摄中遇到的实际问题。与早期电影创作者一样，学生创作者和低成本电影创作者在设计镜头运动时也必须足智多谋。即使没有移动车、升降设备等的辅助，摄影师也应能利用基本的位移保证镜头运动的流畅性。

5.2 电影画面中的运动

运动分为内部运动和外部运动，内部运动主要包括人物的心理活动、人物的戏剧冲突，以及人物的动作；外部运动是摄影机运动带来的画面变化。内部运动和外部运动是不同的，但核心都是动作。在电影画面中，有3个元素与运动有关：被拍摄物体、摄影机、观众的关注点。

被拍摄物体的移动是电影的内部运动，电影创作者在进行场面调度时，首先要考虑演员在场景中的位置、移动和动线。摄影机可以做二维运动，也可以做三维运动。摄影机的二维运动包括左右摇、上下摇和变焦，摄影机的三维运动包括推拉、平移和升降。

观众关注点的移动指的是观众看屏幕上不同位置时眼睛的移动。人的关注点只能集中于一小片区域。若要在一群人中认出一个特定的人，必须快速将注意力从一个人转移到另一个人。观众观看电影的时候也是如此，虽然能看到整个电影画面，但注意力只能集中于画面的某一个点。在观众看电影的时候，最能吸引其眼球的是运动的事物。摄影机运动为电影提供了丰富的空间信息，所拍摄的画面比固定机位更生动。推轨镜头和升降镜头为电影画面提供了更多变的内容。在摄影机的环绕拍摄下，物体会显得更加立体、饱满。摄影机在空间中的运动会给观众强有力的提示，如果说固定机位具有客观再现的特点，则运动镜头可以带来相对主观的感受。因此，无论电影的外部运动还是内部运动，都会使被拍摄物体动起来，由此吸引观众的注意力，让观众的眼睛移动并形成运动轨迹，这也是电影激发观众观看兴趣的手段。

5.3 运动及节奏

运动是电影叙事最有效的手段和形式。一部电影中的时空是绝对统一的，创作者可以用运动来加强镜头的表现力和长度，强调时空统一。镜头运动是电影区别于图片摄影、绘画等视觉艺术的重要特征。原因在于：首先，运动使画面内容突破了摄影的"框"的限制，在摄影机运动过程中，连续性的空间变化带来了三维空间的纵深感，摆脱了二维画面固定而刻板的内在结构特征；其次，在摄影机运动过程中，电影时间和物理时间是一致的，时间和空间的具体存在符合观众在现实世界的经验，也营造了更真实的视觉情境。

电影节奏的综合系统是由多种元素构成的。视觉节奏是指构成画面和声音的各种视听元素在一定表现技巧下所达到的艺术效果，观众通过视觉和听觉接收视觉节奏，心理上形成情绪起伏。

5.4 运动的产生方式

电影创作者需要为观众提供运动的画面，运动可以通过4种方式产生：实际运动、表象运动、诱导运动及相对运动。

5.4.1 实际运动

实际运动指画面中的物体发生了物理上的移动，这是在真实世界中发生的动作。物体移动时，摄影机直接拍摄就可获得运动的画面，比如正在跑步的人、飘动的云。

5.4.2 表象运动

当一个静止的物体被另一个静止的物体替代时，两个物体之间的变化可能被视为一个物体的运动，即表象运动。电影的诞生就依赖这一原理，真实世界的实际运动被记录在胶片放映机或数字摄影机中，便转变成一系列静止的图片。胶片放映机或数字摄影机可以每秒24帧或每秒25帧的速度回放这些图片，使这些图片"运动"起来。但是，这种运动只是表面的，而非实际存在的。

5.4.3 诱导运动

诱导运动是一种相对运动，是运动和静止的物体同框给人带来的错觉。当一个运动的物体将运动的感觉传递给相邻的静止物体时，就发生了诱导运动。这时静止的物体看起来像是运动的，而运动的物体看起来像是静止的。（图5-1）云飘动遮挡月亮，就是诱导运动的例子。如果云的运动速度适当，则月亮看起来是动的，而云看起来是静止的，月亮似乎从相反的方向穿越了云层。如果你的车和另外一辆车并排停着，当另外一辆车缓缓向前移动的时候，你会感觉自己的车好像在向后移动。实际上，你的车并没有移动，是另一辆车向前移动使你产生了自己的车向后移动的错觉。

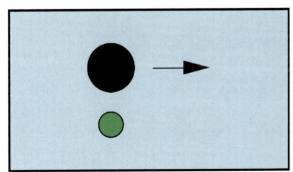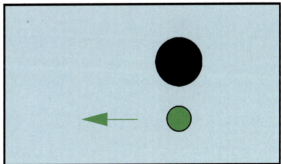

图5-1 诱导运动：黑色物体向右移动，诱发绿色物体向左移动的错觉

5.4.4 相对运动

若一物体相对另一静止物体的位置随时间而改变，则此物体相对静止物体发生了运动，即相对运动。（图5-2）拍摄沙漠中行驶的汽车时，让汽车与画框一直保持相同的距离，因为此时画面背景相同，所以汽车给人的感觉是静止的。

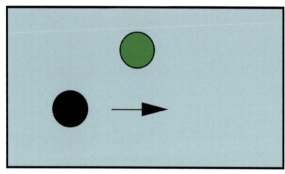

图5-2　黑色物体的位置相对绿色物体发生了改变，产生了运动感

5.5 镜头运动的叙事功能

电影摄影需要明确镜头运动的功能,即使用运动镜头的动机,包括使用运动镜头的叙事理由是什么,运动摄影是否可以为电影叙事提供美学支持,以及这种支持是否合理。摄影师要考虑镜头运动与时间、空间的关联性,镜头运动让观众对接下来要呈现的空间充满期待,运动既是重新构图以突显视觉重点的方法,又是展示空间信息的手段。

观众通过镜头运动获得节奏感,摄影机运动和人物运动共同构成镜头运动,镜头运动的速度是影响电影叙事节奏的重要元素。以丹尼斯·维伦纽瓦为例,他偏爱运用缓慢的运动镜头,其电影作品的叙事充满深意。(图 5-3)

图 5-3 电影《焦土之城》(导演:丹尼斯·维伦纽瓦)
镜头由窗外摇到房间内

【《焦土之城》】

5.6 镜头运动的种类

5.6.1 推拉镜头

变焦距（zoom）是一种没有任何实际运动的错觉运动。摄影机被固定在三脚架上，变焦镜头使得被拍摄物体距离观众更近或更远，这取决于是"推"还是"拉"。"推"（zoom in）将画面从全景切换到特写，镜头推近时，背景被忽略，背景中原本可见的物体焦点变虚，景深缩小。"拉"（zoom out）将画面从特写切换到全景，景深增大，造成逐渐远离物体的视觉效果，但摄影机根本没有移动，只是镜头的焦距从长焦变为中焦再变为广角。若拍摄时需要摄影机推近，变焦距是一种无须真正移动，却能为画面制造运动感的有效手段。摄影师对是否变焦距有不同的观点，但是他们经常配合移动车的运动变焦距，这种配合能很好地隐藏变焦距带来的运动感。（图5-4、图5-5）

图5-4 电影《焦土之城》（导演：丹尼斯·维伦纽瓦）
推镜头

图5-5 电影《焦土之城》（导演：丹尼斯·维伦纽瓦）
拉镜头

5.6.2 摇镜头

横摇（pan）是一种水平运动，将摄影机固定在静止的三脚架上，三脚架云台控制横向转动的螺栓松开，使摄影机可以完成左、右横摇。横摇可以展现整个场景，使场景中的事物一览无余，也可以跟随物体从画面的一端摇向另一端。完成这些运动所必需的是一台摄影机和一个装有液压云台或齿轮云台的三脚架。横摇是一种比较客观的运动记录方式，常用于跟随一个人物从A点走到B点。横摇镜头拍摄的画面缺乏纵深感，因为它是水平方向运动的。横摇经常与其他镜头运动方式结合使用。

直摇围绕一个水平轴心旋转摄影机，摄影机像做抬头或点头运动一样上下摇动。直摇的作用是上下展开空间。直摇时，云台的阻尼应适当放松，保证摄影机的镜头可以平滑地做俯仰运动。直摇可以从演员的脚部上摇至脸部，或是跟随演员从坐姿变换至站姿，但摄影机不离开它自身的位置，只是利用云台完成这些动作。直摇可以与横摇配合，还可以跟随演员穿过房间，在他们坐下时摇下，站起时摇起，然后跟随他们走出房间。与横摇一样，由于摄影机的位置不变，直摇拍摄的画面也缺乏纵深感。

现在有许多类型的摇臂可供摄影师选择，它们价格也不同。大型的摇臂多用于拍摄特殊的运动类型。摇臂的组装和使用都需要专门的技术人员，使用成本较高，且不是随时都能使用的，许多电影由于预算限制无法使用摇臂。恰当的摇镜头可以为影片拉开序幕或收尾，也可以用来完成一个特殊画面，为观众传递一种情绪或特定的信息。

5.6.3 跟镜头

跟镜头（tracking shot）拍摄是把摄影机放置在车上运动，或是远离被拍摄物体，或是跟随被拍摄物体，或是在被拍摄物体一侧运动。有一种常见的跟镜头拍摄方式，是在被拍摄物体旁边的跟拍车辆上拍摄，摄影机或是从车窗外拍摄，或是从车侧面拍摄，或是从敞篷天窗伸出去拍摄，这取决于所使用的车辆类型。这是一种低成本的拍摄方法，帮助完成影片所需要的跟镜头。现在有很多设备可以协助摄影机完成跟镜头拍摄。（图5-6）

5.6.4 移镜头

从技术上讲，移动车拍摄也是一种跟镜头拍摄，因为移动车可以在物体侧方或前方移动。但使用移动车拍摄移镜头用的是完全不同的专业术语，如"推"（dolly in）、"拉"（dolly out）。"推"是摄影机推向静止的或正在远离的物体；"拉"是摄影机架在移动车上，当物体靠近时，后退并拍摄物体。

移动车使摄影机脱离了三脚架，在移动中获得了一种新的稳定。移动车可以放在为获取平滑运动而铺设的直轨、半圆轨或圆弧轨道上，也可以不用轨道而是换上不同的轮子在平滑的表面使用。移动车拍摄可以单独进行，也可以与液压升降设备配合，因为液压升降设备可以在摄影机移动的同时抬升摄影机。如果移动车是在不平坦的表面使用，那就必须铺设轨道，并且要在轨道下塞一些木楔子以保持其水平。

图 5-6　电影《边境杀手 2：边境战士》（摄影指导：达瑞兹·沃斯基）
跟镜头

5.6.5　升降镜头

升降镜头是以上升或下降的方式进行运动的镜头，是一种从多个视点表现场景的方法，其变化有垂直升降、弧形升降、斜向升降、不规则升降。

升降镜头有利于表现物体的各个局部。在展现高大物体时不同于直摇镜头，直摇镜头由于机位固定，拍摄高处的部分时可能会出现变形，而升降镜头可以在一个镜头中使用固定的焦距和固定的景别，对各个部分进行准确再现，有利于表现纵深空间中的点面关系。升降镜头视点的升高、视野的扩大，可以表现某点在某面中的位置，展现广阔的空间环境，交代被拍摄物体所处的环境（方位）。升降镜头能从物体的局部展示整体，可以用来展示场景的规模、气势和氛围，增强画面的空间纵深感。特别是在一些大场面中，控制得当的升降镜头能够出色地表现空间关系，且可以在同一个镜头中完成不同形象主体的转换，从而打破传统空间想象，形成新的视觉冲击力，让画面更有层次感。

升降镜头可以表现画面中情感状态的变化。当升降镜头的视点升高时，所拍摄的画面呈现俯视效果，可以使被拍摄物体显得低矮、渺小，画面具有蔑视之意；当升降镜头的视点下降时，所拍摄的画面呈现仰视效果，画面具有居高临下的意味。（图 5-7）

图 5-7　电影《正午》（摄影指导：弗洛依德·克罗斯比）
升降镜头

5.7 稳定器的使用

加勒特·布朗在 20 世纪 70 年代发明了斯坦尼康,并在哈尔·阿什贝执导的电影《光荣之路》中首次使用。斯坦尼康将传统的固定在三脚架上的摄影机获得的稳定的画面效果,与在移动镜头中获得的流畅的运动效果相结合。斯坦尼康让摄影机能在无法铺设移动轨的地方拍摄,如在楼梯、崎岖的地面、树林中拍摄。斯坦尼康利用支架和平衡装置完成流畅的运动。拍摄时,摄影师穿戴一个与斯泰尼康弹簧臂连接的专用背心,弹簧臂通过一个万向节连接到斯坦尼康的支架上,支架一端固定摄影机,另一端配重保持平衡。保持平衡的附件包括电池包和一个监视器。由于摄影机的运动范围取决于摄影师,因此取景器不再适用,监视器替代了取景器。

斯坦尼康移动自由,它能使摄影机跟随演员走下狭窄的走廊、穿越树丛或是拥挤的街道。斯坦尼康创造了一种独特的移动方式,与移动车拍摄和手持摄影完全不同。斯坦尼康拍摄的镜头画面运动比较流畅,水平线稳定。斯坦尼康可以跟随演员旋转 360°,也可以完成漂浮运动或是比较稳定的手持运动。

三轴稳定器属于电子稳定器,近年来被广泛使用。电子稳定器相对斯坦尼康有一定的优势,其在工作状态下体积较小,可以完成大幅度的升降运动,也可以通过无线设备控制轴向运动。由于电子稳定器在每个轴向上都能保持绝对稳定,因此其拍摄出来的影像也是绝对稳定的。电子稳定器使用难度较低,适合初学者使用。

5.8 手持摄影

手持摄影（handheld Shot）使摄影机脱离了三脚架，在场景中移动。手持摄影拍摄的画面多少有点晃动，因为摄影师不能完全保持运动的稳定，而且摄影师走路或跟拍演员时的动作会被摄影机夸大。手持摄影与固定在三脚架上拍摄有很大区别，因为摄影机被架在摄影师的肩上，能自由地跟随演员运动。这种运动能为影像带来更多活力，因为它能创造一种主观的视觉感受，把观众带入情节。因此，如果决定采用手持摄影的方式拍摄，就要将画面内容从客观变为主观。

手持摄影是一种传统的摄影技巧，在电影的发展过程中，出现了许多优秀的手持摄影电影。在"新浪潮"电影运动发生之前，电影拍摄都在追求画面精致和运动流畅，或是使用固定机位拍摄，或是使用机械拍摄。镜头运动与演员表演的灵活配合，恰恰是手持摄影的优势。手持摄影在一定程度上成就了电影创作者个人化的拍摄风格。在电影制作高度工业化的今天，手持摄影在电影拍摄中仍然是重要的技巧和美学特征。

镜头的运动方式需要视故事情节而定，镜头运动是一种视觉上的引导，会给观众传达不同的感觉。它是情绪化的、符合逻辑的，同时也是活灵活现的。镜头的运动不是独立存在的，它是电影构成的基本要素之一。镜头运动必须与电影的整体风格相协调，使电影更有视觉冲击力。事实上，正是这种视觉冲击力才使电影成为电影。手持摄影能够及时捕捉演员的表情，产生强有力的感染力。手持摄影镜头运动的过程充满视觉趣味，不是简单地从一个画格转到另外一个画格，而是包含了丰富的场面调度，如电影《单车少年》中，在室内狭小的空间里，摄影机的后退、前进与演员的走位结合，让观众忽略了摄影机的移动，同时也让画面景别发生了变化，实现了长镜头中画面节奏的变化。（图5.8）

早期电影人打破了摄影机运动必须稳定、流畅的常规，发挥了手持摄影即时性的优点。在1962年上映的电影《朱尔与吉姆》中，3位演员在桥上追跑的镜头，成为手持摄影的一大经典镜头。手持摄影在电影节奏变化上具有表现优势，不可测的摄影机运动可以呈现不同的画面效果。一些电影也借鉴MV（音乐短片）的镜头语言，用看似混乱、无序的方式剪辑镜头画面，从而形成视觉冲击力。在拍摄动作镜头时，手持摄影也是常用的手段。由于镜头始终追随被拍摄主体运动，因此画面的视觉重心和背景环境会不断变化，容易造成紧张不安的感觉，让人身临其境。

【《单车少年》】

图 5-8 电影《单车少年》（摄影指导：阿兰·马库恩）手持摄影拍摄的画面

单元训练和作业

1. 课题内容

课题时间：8 学时。

教学内容：学习电影案例，掌握运动镜头的叙事特点和使用技巧。

教学要求：要求学生掌握各类运动镜头的风格特点及叙事功能，学会使用运动镜头进行叙事，并保证影像节奏合理。

2. 实践作业

拍摄一段视频，可以单纯使用运动镜头，也可以结合使用固定机位拍摄。

第6章
色彩与光线

本章要点
（1）色彩与光线都是电影摄影重要的表现手段，是电影视觉构成与传达的基本元素。
（2）光线的光谱成分决定光线的色彩，因此光线是色光。
（3）摄影师要拍出色彩丰富的电影画面，就必须掌握色彩与光线的关系。

本章引言
色彩的本质是光，物体对光线的反射产生了颜色，多变的光线是电影画面色彩的物质来源。在物质世界中，色彩是一种自然现象，具有客观性。但在电影中，色彩具有主观性的特点，它不仅能表现人物看到的世界，而且可以表达人物的内心情感。导演可以依靠色彩这种视觉元素对电影进行渲染，以表达人物的情感和欲望等。在电影拍摄过程中，光线不仅能塑造富有美感和形式感的画面，而且能帮助叙事，增加戏剧冲突，推动故事情节的发展。

6.1 色彩与光线的关系

色彩与光线是我们进行审美观照和审美欣赏的对象。色彩与光线能够表意、抒情，赋予画面节奏和韵律，具有比其他画面构成元素更强的情感力量。在电影拍摄过程中，色彩和光线发挥着至关重要的作用。光线是电影造型的基础，色彩可以给予观众心理上的愉悦和生理上的刺激，正确、有效地选择光线和运用色彩是电影摄影创作的重要环节。

19 世纪六七十年代，印象派绘画兴起，色彩成为绘画中的重要元素。瓦西里·康定斯基的色彩实验表明，黄色具有向外扩张的趋势，而蓝色会形成一种向心的运动；绿色是大自然中最宁静的色彩，而黄色、红色能唤起激情。保罗·塞尚的作品常使用红色表现凸面的顶点，而在凹面的最低点则使用蓝色。红色和蓝色的对比冲突形成稳定的结构关系，赋予画面平衡感。维托里奥·斯托拉罗注重光线的造型和色彩的表现，他研究人们对不同色彩的反应，以及色彩如何对情感进行形象化表达。电影《末代皇帝》通过不同的色彩渲染不同的时空，用红色和黄色构建主观记忆，画面以暖调为主；用蓝色和绿色渲染凄凉的氛围，构建现实世界，画面以冷调为主。最后两个时空完成统一，光线的色彩象征意义褪去，呈现自然光下的现实特质。电影《小活佛》用绿色象征水，用红色象征火，用蓝色象征空气，最后使三色叠加形成白色，以此展示精神升华，形象化地表现"顿悟"时刻。色彩与光线从分离走向融合，最终阐释了光线就是能量的概念。

6.1.1 光源色

一切物体的形体、颜色的呈现都依靠光。光分自然光和人造光两种，自然光指日光、天光、月光等；人造光指灯光、火光等。人们认识自然中的色彩主要依靠日光，日光通过分光棱镜呈现红、橙、黄、绿、青、蓝、紫 7 种颜色。在日光的照射下，物体表面有的颜色被吸收，有的颜色被反射，被反射的颜色就是物体本身的颜色。比如，树叶吸收了其他颜色而反射绿色，因此树叶呈绿色，其他颜色的呈现都是同样道理。光源色一般用色温表示，色温指的是连续光源的光谱成分。色温在光学里以 K（kevin）为计算单位，3200K 的光线呈黄色，5600K 的光线呈暖白色，也被称为自然色。5000～6500K 的光线被称为白光，大于 6500K 的光线被称为冷光，冷光一般用于户外路灯或汽车前后的照射灯。在拍摄时，如果感光元件设定的色温与照明光源色温一致，影像色是正常色的再现；如果感光元件设定的色温低于照明光源的色温，影像色相较正常色偏蓝或偏冷；反之，则偏红或偏暖。

传统电影摄影所涉及的光源分为两大类：一是日光型，包括上午十点至下午四点的日光，以及高色温人工照明光等，色温为 5000～5500K；二是灯光型，包括钨丝灯光、烛光，以及低色温照明光等，色温为 2800～3200K。因此，电影胶片分为日光型和灯光型（或钨丝灯型）两种，日光型胶片的色温为 5500K 左右的高色温；灯光型胶片的色温为 3200K 左右的低色温。色温可

以控制画面的色彩和气氛，有利于表现电影主题。

6.1.2 固有色

固有色指人们对自然物体颜色的第一印象，如"蓝天白云，红花绿叶"。固有色是人们对色彩最初级的认识，是一个相对的概念。通常情况下，固有色就是人们看到的颜色。如果在正常日光下，人们看到一个物体呈红色，那么红色就是它的固有色。白色物体之所以呈现白色，是因为它反射了日光中所有的颜色。自然界的光线与色彩的形态比较复杂，纯粹的色彩只能在理想的光线条件下呈现。白色物体的分子特性使其能反射所有色光，物体在白色光线照射下呈白色，如果将光源换成蓝色，物体就会呈蓝色，那么它到底是蓝色还是白色的呢？从光线与色彩的关系的角度讲，物体没有色彩，色彩是主观概念。一般情况下，人们将日光下物体呈现的色彩叫作其固有色。

6.1.3 物体色

对白色物体而言，尽管其在红色光源照射下呈红色，但是白色依然是它的固有色。红色是它的物体色，即物体表现出来的色彩。物体色取决于物体本身的特性和光源色。许多因素都会影响物体色，不同的时段物体色会发生变化。

6.1.4 环境色

环境色一般指物体背光面受环境影响产生的色彩效果。比如，绿树在阳光下，亮部是暖绿色，暗部主要接受天光和地面其他物体的反光，呈现蓝绿色，靠近地面的部分则呈现比蓝绿色更暖一点的灰绿色。一件红裙子在红黄色的暖调子中，暗部受暖调子的影响呈现深红色，在绿色环境中，其暗部又呈红棕色。物体的暗部背光，固有色的呈现不明确，同时又受周围其他物体颜色的影响，我们把这种色彩效果称为环境色。（图6-1）

图6-1　环境色（摄影：刘易娜）
左上方有一盏低色温的壁灯，受暖光的影响，人物肤色较为红润

光源色对固有色和环境色起着决定性作用，固有色受光源色和环境色的影响而发生变化。阳光下，白色衬衣的亮部呈暖黄白色，暗部呈灰蓝色，因为暗部接受的是天光。在电影拍摄时，应综合考虑光源色、固有色、物体色和环境色，只有这样才能使画面色彩协调。

6.1.5 光源的色温对色彩的影响

电影摄影不仅要考虑光源色温对画面的影响，而且要考虑光源的显色性对色彩的呈现效果，特别是对人物肤色的呈现效果。自然光源和热辐射光源往往都有较好的显色性，如太阳、篝火、钨丝灯。摄影专用照明光源也有较好的显色性，而某些人工光源，特别是冷光源显色性较差。

图6-2是摄影专用照明灯和教室照明灯的对比试验。这两张照片都是在教室拍摄的，左图的光源是摄影专用照明灯，右图的光源是

教室照明灯。在摄影专用照明灯的照射下，人物的皮肤整体偏红润；而在教室照明灯的照射下，人物的皮肤几乎都是一个色调，整体发绿。日光灯、节能灯、马路上的高压钠灯都存在不同程度的显色性问题。如作为摄影光源，日光灯的显色性不够好，高压钠灯的显色性则非常差。

在拍摄过程中，如果环境照明采用普通日光灯，摄影师会使用摄影专用照明灯为演员补光，将他们的肤色还原为正常肤色。日常生活中常见的冷光源会出现不同程度的偏色，如偏黄或偏蓝绿。画面中的颜色细节一旦丢失，后期较难修复。

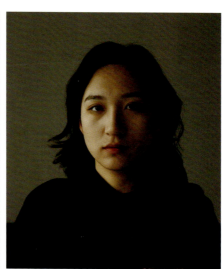

图 6-2　摄影专用照明灯和教室照明灯的对比实验

6.2 光线的审美与象征意义

在电影艺术中,光线是必要的创作手段,具有独特的象征意义。电影创作者通过运用光线能够拓宽电影中的时间与空间范围,将人物表现得更加立体,从而丰富视听表达的效果。光线的变化能引导观众读懂电影要传达的思想,感受电影艺术的魅力。电影摄影也是光的艺术,光线作为电影视听语言中的重要视觉元素,可以用来营造特定的氛围、塑造人物形象。

光线经常被用来刻画人物,因为人物在不同光线下会呈现不同的形象。正面光会削弱人物的立体度;侧光则能勾勒人物轮廓;顶光经常被用来刻画反面人物或反映主要人物处于困境。在经典的电影中,运用光线进行人物刻画的例子很多,如电影《一代宗师》就对光线有非常细腻的运用。在刻画主人公宫二小姐时,经常使用柔光。柔光能体现女性的柔弱之感,但打在宫二小姐身上的灯光越柔美,越能反衬出她内心的刚毅与果决。(图6-3)此电影的光线运用与其所讲述的以柔克刚、刚柔并济的武侠精神相符,实现了写实与写意的完美结合。

6.2.1 用光线渲染氛围,塑造人物形象

电影通过对光线明暗和色彩变化的处理来营造叙事氛围、渲染人物情绪、串联不同的时空。例如,拍摄一家人给刚出生的婴儿洗澡的画面,一般会选择暖色的光源,营造温馨的气氛。电影《理发师的情人》(图6-4)中,女理发师自尽前与安东尼奥在一起,这场戏需要表现二人亲密的感情,同时也要暗示女理发师内心的焦虑和不安,创作者用光线烘托故事的悲剧性。窗外下雨的天气让屋内光线色彩偏蓝,同时雷电交加形成的明暗变化

图6-3 电影《一代宗师》(摄影指导:菲利浦·勒素、宋晓飞)

在叙事上起到了暗示性作用。

电影《烈日灼心》（图6-5）中，警察局的室内戏要表现人物复杂的心理活动，创作者进行光线设计时用直射光打进窗户，人物光比大，高光部分甚至损失了画面层次。光线设计有助于观众理解人物的心理状态，光线是电影叙事的语言手段之一。

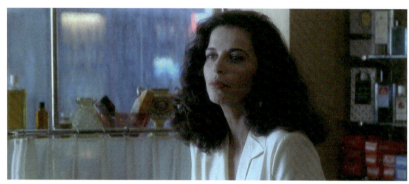

图6-4 电影《理发师的情人》（摄影指导：爱德华多·塞拉）

图6-5 电影《烈日灼心》（摄影指导：罗攀）

6.2.2 用光线表现时间观念

光线作为基本的叙事元素可以巧妙地向观众揭示电影中时间的变化。光线所产生的视觉效果可以使观众感受到叙事时间,这源于人们在日常生活中的经验。在电影《末代皇帝》中,从溥仪的母亲在家中接到慈禧召溥仪入宫的懿旨开始,到溥仪和他的奶妈被带入宫中,再到溥仪站在午门之外受文武百官的叩拜,光线的自然变化暗示着溥仪命运的变化。光线不仅推动了电影故事情节的发展,也暗示了主人公不同的人生阶段。(图6-6)

6.2.3 用光线辅助叙事

光线可以用来辅助电影叙事。在电影《寄生虫》中,贫穷的一家人住在地下室,而有钱的一家人则住在有巨大落地窗的豪华别墅中。贫穷的一家人从阴暗的地下室中走出,光线也变得越来越亮。身处明亮与黑暗的两个家庭,代表着韩国两个截然不同的阶级,暗示了两个阶级不可调和的对立性。贫穷的一家人在黑夜里因为暴雨无家可归,有钱人家的女主人却庆幸大雨带来了好天气,阶级矛盾瞬间被清晰地呈现。

图6-6 《末代皇帝》(摄影指导:维托里奥·斯特拉罗)光线运用

【《末代皇帝》】

对一部优秀的电影而言，色彩与光线应该是相得益彰的。创作者通过对色彩的巧妙运用，可以含蓄而充分地将环境氛围、人物内心情感凸显出来；通过对光线的不同处理，能够形成不同的色调，表达人物在不同时间、不同空间的情绪，进一步推动故事情节的发展。色彩和光线相辅相成，引领观众进入电影。

6.3 色彩的审美与象征意义

首先,色彩能够增强电影的真实感,在电影创作中,色彩的运用能够反映社会生活,这是色彩最基本的意义。其次,色彩将人物形象塑造得具体而富有个性,给观众留下极深的心理印象。色彩往往与人们的心理、生理体验相联系,比如白色容易让人联想到"纯洁",黑色容易让人联想到"阴沉""压抑",黄色容易让人感到温暖,绿色象征着生机与希望等。以蓝色运用为例,蓝色在电影中往往代表着冷静与梦幻。在电影《楚门的世界》中,桃源岛的蓝天象征着乌托邦式的美好生活,一如主人公楚门对所处生活的感知——美好而梦幻。后期楚门想要逃离现有的生活环境,受到了来自诸多方面的阻挠,此时蓝天、大海等场景传达给观众的是一种冷静感。当楚门一个人坐在蓝色的大海边久久不愿离去时,观众感受到了他内心的孤独。

电影创作虽然建立在完整的叙事结构之上,但色彩的成功运用往往能对整部影片起到画龙点睛的作用。色彩对营造故事氛围、表现人物心理活动、推动故事情节发展等都具有重要的作用。

6.3.1 色彩可以确定电影的整体基调

电影《绿皮书》选择用绿色奠定全片基调。在电影中有许多绿色的元素,如绿色的车辆、对剧情有关键推动作用的绿色石头等。两位男主人公经过长时间的相处消除了分歧,接受了对方的优点与缺点,并互相欣赏,绿色石头象征着二人的友谊长青,不会随着旅行的结束而结束。

6.3.2 色彩可以制造画面对比

色彩作为视觉语言,其作用是显性的、直接的;作为表达符号,其作用是隐性的、间接的,可以辅助电影叙事。色彩对比一般是显性的,强烈的对比通常容易被观众感知。在电影《我的父亲母亲》中,色彩是强对比运用。创作者用黑白画面讲述父亲去世的情景,让观众感受到悲痛且压抑的情绪;用高饱和度的色彩展现父母的青春岁月。

综上,色彩是电影创作中不可或缺的手段,当色彩被赋予更多的意义时,其对电影的主题会有更强的表达作用。在不同的历史阶段、不同的电影类型中,色彩的使用也不同。如果色彩在电影中得到了恰当使用和搭配,那么电影将会收到较好的画面效果,为人们带来良好的观影体验。

6.4　影调与色彩

影调一般划分为亮调、暗调和中间调。由于光线的性质不同，影调又被划分为硬调、软调和中间调。色彩和影调是创作者设计电影画面时常用的两大手段，有的电影为了突出色彩表现，会在影调的丰富性上作出让步。电影《布达佩斯大饭店》的色彩对比较强烈，影调反差较小。而电影《林肯》（图6-7）的摄影风格较为厚重，色彩饱和度较低，画面整体和谐而统一。因此，电影创作者需要以电影的整体美学特征为基础，综合考虑色彩和影调。

随着数字技术的发展，摄影师对电影画面影调反差的控制有了很大的进步。在信息时代，数字中间片技术发展迅猛，让电影的后期制作达到新的水平。数字中间片技术不仅可以调整电影画面的饱和度和亮度，而且可以对颜色进行特殊处理，保证整体画面协调，使整体画风符合观众的审美标准。

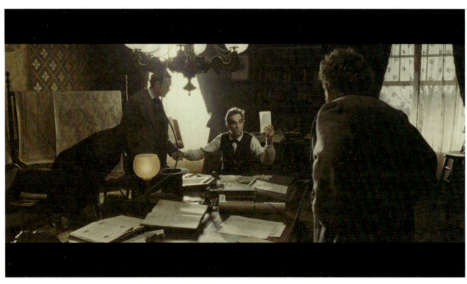

图6-7　电影《林肯》（摄影指导：贾努兹·卡明斯基）

在以前，电影的拍摄受诸多方面的限制，创作者对色彩的运用和后期制作都有很大的局限性。例如，米开朗琪罗·安东尼奥尼在拍摄电影《红色沙漠》的时候，为了逼真地表现主人公的心理变化，对现实场景中的色彩进行了人工改造。如烟囱上冒出的是黄色的浓烟，厂房被染成红色。(图6-8) 但是如果当时有数字技术，就可以利用计算机来创造这些场景。数字技术的出现有助于电影创作者获取更适合故事发展和接近故事情绪的影像效果。在数字中间片技术的加持下，电影拍摄过程中对摄影师的光影控制技能要求放宽，美术部门的压力相应降低；在电影的实景拍摄过程中，对现场色彩和光效的要求大幅度放宽，只需实现色调和明暗关系的协调。在数字中间片技术出现之前，一旦遇到恶劣的天气，拍摄就必须终止，严重阻碍拍摄进程的推进。而数字中间片技术的应用，使电影的生产效率得到了很大的提高。

图6-8 电影《红色沙漠》(导演：米开朗琪罗·安东尼奥尼)

6.5 光线的冷暖关系

光线的冷暖变化是一种客观存在，它与人的视觉生理及心理反应相关。根据人们主观的心理感受，一般把光线分为暖色调与冷色调。人们对不同颜色的事物有着不同的联想，这些联想形成了色彩的冷暖感觉。红色、橙色、黄色让人联想到温暖的太阳和燃烧的火焰，给人温暖、亲密的感觉，所以称为暖色调；青色、蓝色让人联想到冰雪和海洋，给人清凉感和距离感，所以称为冷色调。

物体在阳光的照射下，受光面会产生暖的色彩感觉，背光面会产生冷的色彩感觉。自然界色彩冷暖对比的基本规律是：物体的受光面冷，背光面就暖；受光面暖，背光面就冷。

6.5.1 冷暖色调的特点

暖色调的特点：暖色调的组成部分多为红色、橙色、黄色，暖色调画面柔和、饱满，给人温暖、热情的感觉，让人感觉轻松、愉快。电影《燃烧女子的肖像》（图6-9）在拍摄室内戏时，常用蜡烛和煤油灯等低色温光源，暖色光营造了温馨的气氛，具有良好的情感传达作用。

冷色调的特点：冷色调的组成部分多为蓝色和青色，冷色调带来的沉稳感和距离感会让人心情平静，使画面沉静。（图6-10）

图6-9 电影《燃烧女子的肖像》（摄影指导：克莱尔·马松）
暖色调的运用

6.5.2 冷暖色调的作用

在影视作品中，色彩发挥着十分重要的艺术表达作用。色彩可以区分为暖色调和冷色调，不同的色调会带给观众不同的情绪和心理感受。若色调在一部影片中运用得当，不但有利于影片形成独特的风格和韵味，还可以渲染环境、营造氛围、表达创作者的思想感情。色调的构成与光源的光谱有关，光源通过光谱成分可以区分为低色温光源和高色温光源。低色温光源和高色温光源同时出现在画面中就会产生混合色温（图6-11），这类画面对比强烈、色彩浓郁。

图 6-10　电影《冒牌校花》（摄影指导：蒋建兵）
冷色调的运用

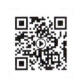

【《燃烧女子的肖像》】

图 6-11　电影《燃烧女子的肖像》（摄影指导：克莱尔·马松）
混合色温的运用

6.6 色彩的运用

色彩,可以是一种语言、一种思想、一种情感、一种节奏,色彩对观众的影响不仅是视觉上的,而且是心理上的。色彩的象征意义十分丰富,一般来说,注重色彩表现的电影都有着强烈的表现主义倾向。以《春光乍泄》为例,整部电影的色调转换其实没有特定的规律可循,完全由主角的心态和拍摄场景决定,真正做到了"以色传情"。

6.6.1 黑白色调

电影《春光乍泄》的前 22 分钟,除了两处无演员的景物镜头转场,画面都呈黑白色调(图 6-12)。在色彩学中,黑色和白色、灰色一样,只有明度,而没有彩度。在彩色电影时代,黑色多用于悲剧的画面。虽然电影色调整体上应保持统一,但是强烈的色彩对比却是《春光乍泄》的一大特色,创作者在金黄的环境中讲述着悲伤的故事,更让人触动。

6.6.2 明调与暖色

《春光乍泄》的拍摄地点之一是南美洲阿根廷的首都布宜诺斯艾利斯。南美洲给人的印象是热情和奔放,所以导演在整部电影进入彩色阶段后,采用了色调明艳的布景,如红色的被单和衣柜、红色的街景灯、金黄色的街道、橘色的室内灯等。电影画面中人物造型色彩与环境色彩,以及其他搭配物件的色彩都有很大的关系。暖色调的光照射在浅色物品或颜色艳丽的衣服上,会使整个画面显得鲜艳而明丽。(图 6-13)

单元训练和作业

1. 课题内容

课题时间:8 学时。

教学内容:在学习理论知识的同时,进行拉片训练,通过作业训练掌握色彩与光线的关系。

教学要求:要求学生掌握光线的色彩与光谱成分,以及控制画面色彩的各种技术手段。

2. 实践作业

拍摄若干张照片,包括低色温、高色温、混合色温的照片。

图 6-12　电影《春光乍泄》（摄影指导：杜可风）
黑白色调的运用

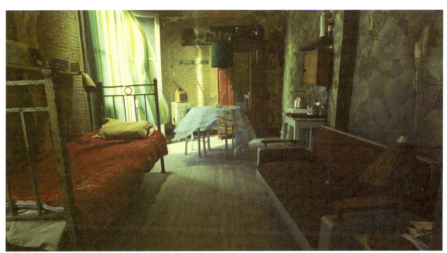

【《春光乍泄》】

图 6-13　电影《春光乍泄》（摄影指导：杜可风）
明调与暖色的运用

第 7 章
电影照明设计

本章要点

（1）光线对影像造型具有决定性作用，光线决定了影调特点和画面结构。

（2）照明风格决定影像风格，创作者在电影拍摄之前就应根据电影的叙事要求进行照明风格设计。

本章引言

电影照明设计的目的首先是让画面达到一定的照度，保证摄影机能够摄取画面信息，其次是制造画面空间的纵深感和立体感，最后是表达画面情绪。总之，电影照明设计应满足画面的结构需要和情绪表达需要。在现代电影摄影工作中，照明工具越来越好，照明手段也越来越丰富。学生在学习电影摄影时，应关注摄影技术的发展对艺术表达的影响。

7.1 绘画中的光影关系对电影照明设计的影响

学习电影照明需要研究古典绘画中的光影关系，米开朗琪罗·梅里西·达·卡拉瓦乔、列奥纳多·达·芬奇、伦勃朗·哈尔曼松·凡·莱因、约翰内斯·维米尔等西方画家的用光观念为电影照明艺术带来了重要的启示。

列奥纳多·达·芬奇创造的明暗对照法，为绘画艺术带来新的创作意义。光不仅能塑造形体，而且能通过控制明暗关系来控制画面。文艺复兴时期追求现实主义风格，将人物形象生动、真实、立体作为审美标准。《蒙娜丽莎》是列奥纳多·达·芬奇的代表作，他将光影投射在人物面部，从而突出高亮人物和昏暗背景的对比关系；微妙的色彩搭配，体现其对细腻之美的追求。

荷兰画家伦勃朗·哈尔曼松·凡·莱因的绘画特色是只凭一束强光照亮画面局部，画面其余部分均处于黑暗中，这种"紫金色的黑暗"俗称"酱油色"。光线在塑造人物造型的同时，使画面充满戏剧性。将光线融入画作，可以传达隐藏情绪，塑造神秘氛围。这种光线运用方式被称作"伦勃朗光效"。1930年之后，"伦勃朗光效"在电影摄影创作领域被广泛使用，具有渲染人物主观情绪，增强画面表现力、感染力等优势。电影《巴里·林登》（图7-1）是导演斯坦利·库布里克利用"伦勃朗光效"的典型作品，斯坦利·库布里克的其他作品也具有强烈的古典主义美学风格。

在伦勃朗·哈尔曼松·凡·莱因的画作中，光线色彩柔和，使人物完全融入背景。画面的主光源从斜上方照射下来，自上而下的阴影会让观众的注意力集中在人物的上半张脸，从眉骨、鼻梁、颧骨外侧至下颚遮挡形成阴影，仅在眼睛下方形成一个三角光区，所以伦勃朗·哈尔曼松·凡·莱因的画作的布光又称为"三角光"。从整体上看，这种布光方法增强了人物的个性和故事感，营造了戏剧情境。而荷兰画家约翰内斯·维米尔擅长运用从窗户照进的柔和侧光表现人物。这种柔和、细腻的光线能表达人物温柔、细腻的情感，塑造柔美的人物形象，烘托宁静、安逸的环境氛围，带给人舒适、美好的心理感受。

电影借鉴古典主义绘画的用光技巧，可在摄影造型上形成庄重、沉稳、宁静的美学特点。强烈的油画感所产生的人物质感更加厚重，更具故事性和观赏性，这种审美特征广泛存在于现实主义电影特别是历史现实主义电影中（图7-2、图7-3）。电影摄影借鉴古典主义艺术家的用光技巧，并逐渐形成多元的艺术风格。从艺术创作角度来说，电影在创作时需要从造型和审美两方面来考虑适宜的布光方法。

值得注意的是，在实际拍摄过程中，电影创作者需要从剧本的内容出发，慎重考虑布光方法，以形成独特的摄影风格。细节的差异可以造就千变万化的风格，如何使用光影艺术取决于个人的审美经验和创作表达方式。

第 7 章 电影照明设计 / 101

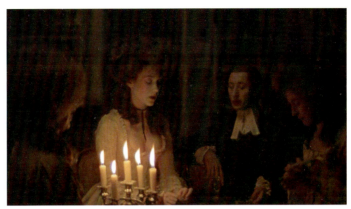

图 7-1　电影《巴里·林登》（导演：斯坦利·库布里克）

图 7-2　油画《倒牛奶的女仆》（作者：约翰内斯·维米尔）

图 7-3　伦勃朗·哈尔曼松·凡·莱因油画仿作

7.2 光线与影调的关系

光线是摄影的灵魂，也是电影画面构成的必要条件，因此对光的处理是电影摄影创作的关键。光线能够影响画面的色彩、影调、质感、空间甚至时间的表达。

照明设计对摄影造型具有决定性影响。电影影像的形状、轮廓、结构、色彩、明暗关系、气氛等均受光影作用。"三大面""五大调"是画面的基础构成。"三大面"即亮面、灰面、暗面，"五大调"即高光、中间调、明暗交界线、投影（阴影）、反光。电影照明对光线的控制效果取决于创作者对其作品风格的整体把握能力，创作者不同的用光观念会为影像带来千差万别的造型气质。光线不仅能塑造被拍摄物体的形象，还能表达创作者的思想情感和艺术理念。在这种创作前提下，摄影师与照明师应相互配合，用光线营造生动、立体的画面。

影调的本质是光线照射时被拍摄物体所呈现的明暗变化，影调凭借其独特的魅力和不容替代的价值赢得了电影创作者的青睐。巧妙地捕捉变幻莫测的光线，是摄影师塑造电影画面整体气氛的重要手段之一。影调只是光线在电影画面中的具体表现形式。明亮的影调通常烘托的是轻松、愉悦、和谐的氛围，而阴暗的影调通常会给观众带来压抑、恐惧的主观感受。影调在电影摄影中存在的价值不仅是揭露时间、渲染空间氛围，更重要的是作为一种摄影师常用的艺术表现手段，影调可以将剧中人物的情感波动传达给观众。摄影师拍摄的电影画面能否将剧中人物的情绪波动恰当地传达出来，与影调在电影摄影过程中是否得到了充分的运用有着密切的关系。由于人对不同的光线有不同的心理反应和生理反应，因此影调在电影摄影中的运用会使剧中人物的一举一动深深牵动观众的情绪。在电影作品中，影调是表达人物情感变化的重要视觉元素。

7.3 影调的结构

电影创作者通过调整黑、白、灰三色在画面中的占比,可以获得截然不同的影像气质。根据画面中明、暗部分所占的比例,可以将影调划分为全色调、高调(亮调)、低调(暗调)和灰色调(中间调)。

7.3.1 全色调

全色调是一种基础的影调,也是使用较多的影调。全色调具有黑、白、灰三色分布均匀,层次丰富的特点。全色调镜头中亮部、暗部和中间部照明均匀,且画面具备"三大面""五大调"的构成关系。全色调中每一个调子都有一定的比例,画面中既有稳定的根基,又有通透的元素,同时还保留了层次和细节。(图7-4)

7.3.2 高调

高调,即亮调,以白色、浅灰色为主,白灰色占比较重,强调高亮部分,缺乏层次,立体感不强,可以很好地还原被拍摄物体的固有色。虽然阴影部分在高调画面中所占比例不多,但是往往需要借助该部分突出被拍摄物体,强化画面的视觉冲击力和艺术感染力。高调画面多用于爱情片、喜剧片,能让人产生美好、梦幻的感觉。电影《修女艾达》中的高调画面具有纯洁、神圣的宗教指向。(图7-5)

7.3.3 低调

低调,即暗调,画面中的黑、灰部分占比较重,形成阴郁、神秘、稳重的影像气质。拍摄低调作品时,一般选取颜色较深的背景,使主体产生较多的阴影。曝光时需要依据被拍摄物体亮部测光,使亮部以中等明暗或者略暗的影调形式表现出来,使阴影部分成为画面的基调。(图7-6)

图7-4 电影《乡归何处》(摄影指导:杰诺特·罗尔)
全色调

7.3.4 灰色调

灰色调即中间调,处于高调和低调之间。灰色调的画面由浅灰色和深灰色构成,白色和黑色占比较少,画面整体反差小、细节丰富、质感细腻。(图7-7)

图7-5 电影《修女艾达》(摄影指导:里萨德·列克维斯基)高调画面

图7-6 电影《血色将至》(摄影指导:罗伯特·艾斯威特)低调画面

图7-7 电影《冬日之光》(摄影指导:斯文·尼科维斯特)

7.4 光质——硬光与柔光

光质即光线的软硬程度，以光质为依据，可将光线划分为硬光与柔光两种。硬光即直射光，柔光即散射光。

我们所看到的光，从光源出发的称直射光，通过物体反射的称间接光。在光学上，直射光的光源称一次光；间接光的光源称二次光；二次光遇到物体被反射出来的光源称三次光。白天，我们能在没有太阳直射的情况下能看到东西，是由于二次光和三次光这两种次生光的存在。现实生活中，照射物体的经常是次生光，有的地方次生光充沛，有的地方次生光较弱。因此，同一物体会给人留下不同的印象。次生光的分布比例是不同的，但是人们通常无法区分它们的不同之处，因此可采用以下几种方法。

（1）一次光强，次生光弱，产生照明反差处理法。

（2）一次光有影子，次生光无影子，产生柔化处理法。

（3）环境小，次生光丰沛；环境大，次生光弱，产生景别处理法。景别比较小的时候，可以充分利用次生光制造细腻的光线。

7.4.1 硬光

硬光又称直射光。硬光是一种强烈、刺激的光线，可以产生具有明确边缘的独特而锐利的阴影，硬光是通过使用直射光源（如裸灯泡或直射阳光）将聚焦光束投射到物体上来实现的。硬光集中的光束使画面的光比大、反差大，使被拍摄物体立体感强。硬光强调集中视线，增强视觉冲击力，以此增强画面的戏剧表现力。硬光有助于表现受光面的细节和质感。硬光形成的投影能增强画面的纵深度，营造画面气氛。硬光具有自然光线的特征，也可用于塑造人物个性，其锐利的光线和强烈的反差可用于塑造人物粗犷、硬朗的形象。（图 7-8 ～图 7-10）

【《雷诺阿》】

图 7-8 《雷诺阿》（摄影指导：李屏宾）
直射光的光线锐利，逆光照射时，可以勾勒出人物形体，增强画面纵深度

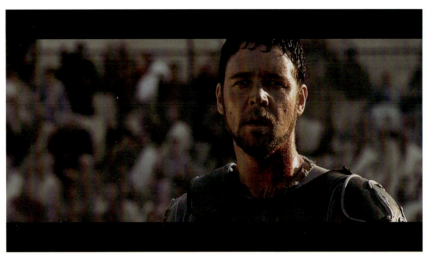

图 7-9 电影《角斗士》（摄影指导：约翰·马西森）
直射逆光拍摄人物，勾勒出人物侧脸的轮廓，硬光的质感适合表现男性形象

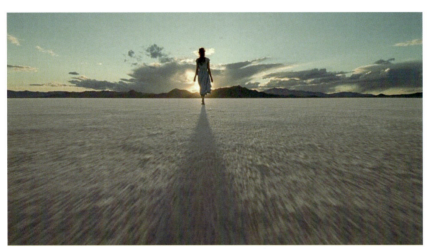

图 7-10 电影《生命之树》（摄影指导：艾曼努尔·卢贝兹基）
日落的直射光线形成一种昏暗、荒芜的氛围，让人产生孤独感

7.4.2 柔光

柔光又称散射光、软光或反射光。柔光是一种漫散射性质的软质光，没有明确的方向。在阴天、雾天，柔和的光线会产生漫射和柔和的阴影。与阴影和光线交会处没有过渡的硬光不同，柔光在亮区和暗区之间有过渡。

在柔光照射下，被拍摄物体没有明显的阴影，光比小、反差小、立体感弱、绘画感强，具有浪漫主义色彩。柔光的影调细腻和谐、层次丰富，能营造平静的环境氛围及人物情绪。柔光是通过漫射或使用间接的光源来实现的，在灯前放柔光纸，或者使用反光板、柔光箱、散光屏等，可以制造柔光效果。由于柔光的光质柔和，对被拍摄物体的立体感塑造欠佳，画面质感较弱，因此应根据立体形态的需求及影像造型的需要对柔光进行处理。摄影师通常会将硬光和柔光结合使用。

将硬光转换为柔光有两种方法：漫射和反

射。为了获得漫射光线，可以在光源和物体之间放置半透明材料，如柔光布、硫酸纸等。柔光布在柔化光源的同时，还减少了照射在物体上的光量。光线柔化得越多，就会变得越暗。若摄影师需要非常柔和的光线，可能需要使用高输出灯具，以获得足够的光量，便于正确曝光。另一种将硬光转换为柔光的方法是反射光线。一般是将灯光放置在被拍摄物体背后，将光线反射到被拍摄物体的表面。与漫射一样，反射会大大降低光源的强度，需要更高的输出光来作为补偿。用作反光的材料很多，白色纺织品反射的光线质感较好，房间内的白色墙壁也可以用作反射体。在反射时，应注意反射体的固有色，反射体的固有色会影响反射光的颜色。（图 7-11～图 7-13）

7.4.3 柔调布光

在全色调的基础上，减少亮调和暗调在画面中的比例，就意味着画面中的对比减少了，

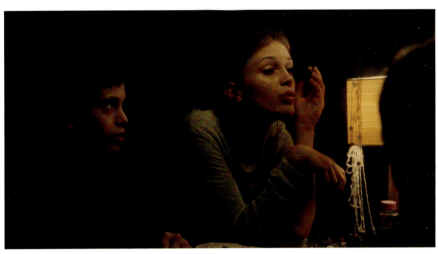

图 7-11 电影《花容月貌》（摄影指导：帕斯卡尔·马蒂）
台灯发出的光线经过灯罩漫射到人物脸上，画面层次细腻、柔和

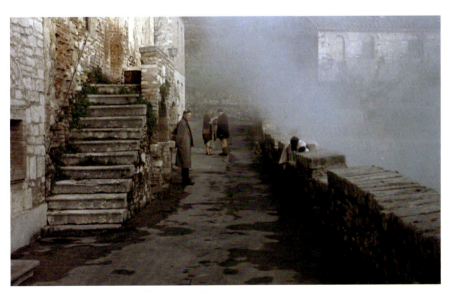

图 7-12 电影《乡愁》（摄影指导：朱塞佩·兰奇）
深灰色的色调，给环境和人物塑造神秘感

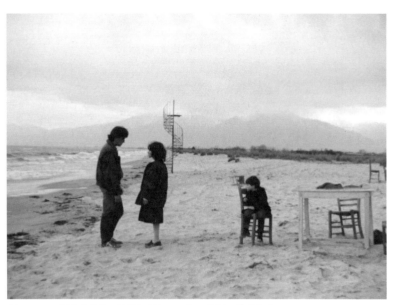

图 7-13　电影《雾中风景》（导演：西奥·安哲罗普洛斯）
电影外景大部分是阴天，散射光光比小，影调柔和，画面阴郁，营造了忧伤的情绪氛围

【《冷战》】

但层次增加了。我们将这种影调结构称为低反差。（图 7-14）

低反差通常强调灰色调，强调画面中细腻的层次。另外，在表现色彩纯度较高的画面时，可以考虑运用低反差的影调，因为高反差的影调会导致色彩过亮或者过暗，纯度下降。在以灰色调为主的电影画面中，明、暗两部分光线的对比比较柔和，并不十分强烈。画面中灰色部分所占面积较大，展现细腻的层次，会使观众产生压抑、沉闷、阴郁的心理感受。

图 7-14　电影《冷战》（摄影指导：卢卡斯·扎尔）
柔调低反差

低反差画面一般采用亮部和暗部反差较弱的照明设计。强烈的侧光经柔化处理发生散射，可以避免被拍摄物体产生生硬的影子。摄影师拍摄时多用辅助光来增加中间调，以形成过渡。

摄影师使用柔光进行照明时，也可以制造反差比较大的画面效果。如图 7-15 所示，画面亮部与暗部之间的光比较大，但是亮部用的不是直射光，而是比较柔和的光线，能够将亮部的层次、细节呈现出来。

图 7-15　电影《士兵之歌》（摄影指导：弗拉吉米尔·尼柯拉耶夫、艾拉·萨维里耶娃）
柔调高反差

7.4.4　硬调布光

在全色调的基础上，增加画面中亮调和暗调的比例，弱化灰色调，就能得到一个高反差的影调结构。尽量不给影子补充其他辅助光，灰色调在画面中的比例降低，就形成了所谓的硬调。硬调布光给人的印象是光线坚硬。当直射光比较强烈时，画面明暗对比强烈，形成硬调，会给观众带来较为强烈的视觉冲击力，使观众产生较为明显的主观情绪变化。在一个以硬调为主的画面中，最高亮度和最低亮度的光线差别非常大。由于硬调的衔接比较生硬，因此当观众的视线从最高的亮度瞬间跌落至最低的亮度时，比较容易形成强烈的视觉起伏和情绪波动。在电影拍摄过程中，硬调通常和暗调搭配使用，软调通常和亮调搭配使用。不过硬调在电影拍摄过程中的运用也存在一些特殊情况，如电影《至暗时刻》中，就有一个几乎全是暗调的画面。在这个电影画面中，人物被笼罩在黑暗的影调中，与背景几乎融合，看不出整体轮廓。总之，一部电影是否引人入胜、扣人心弦，与硬调运用是否得当密切相关。

当电影照明以侧逆光或者逆光为主时，配合摄影机的曝光控制，就可以形成明暗过渡突然、明暗交接线分明的画面效果。画面中黑色与白色部分所占面积较大，灰色部分所占面积较小，不强调层次和细节，突出的是黑白影调的对抗性。因此，高反差的影调结构戏剧效果最强，能制造紧张感和危机感，是摄影创作中烘托氛围的重要方式，能形成强烈的影像风格。（图 7-16、图 7-17）

7.4.5　自然光线中的柔光运用

光线为故事情节发展和人物活动提供具有典型性和表现力的造型环境，这对于营造生活气息和艺术氛围都是十分重要的。在进行电影摄影创作时，需要灵活使用自然光线，通过自然光的光影关系建立画面的影调结构，形成电影的叙事氛围。室外拍摄对

【《角斗士》】

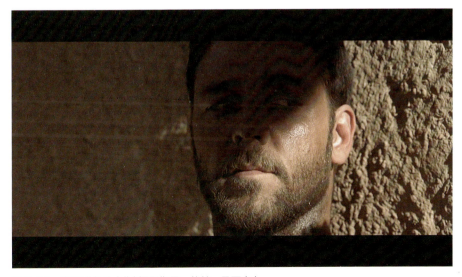

图 7-16　电影《角斗士》（摄影指导：约翰·马西森）
午时的直射光将画面从斜角分割，对称式构图呈现简单、纯粹的明暗关系。人物面部处在明暗交界处，色调的高反差表现人物阴晴不定、难以捉摸的情绪

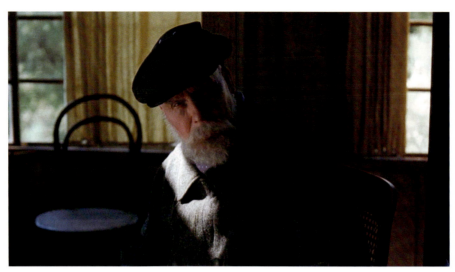

图 7-17　电影《雷诺阿》（摄影指导：李屏宾）
硬调布光

环境与光影的要求较高，需要以日照光源为现实依据，设计光线的结构和质感，完成对画面美感的塑造及对人物情绪的烘托。（图 7-18～图 7-22）

7.4.6　柔光和硬光在视觉叙事上的差异

在电影摄影创作中，光线的使用方式取决于叙事动机和影像气质。在自然场景中，柔和的光线需要摄影师人为创造或等待合适的时机。由于柔光的阴影梯度较小，因此它可以更微妙的方式表现皮肤纹理，使人物面部显得平滑、细腻。与之相比，硬光会突出人物面部瑕疵。

自然光并不总是柔和的，室外太阳直射光的光质非常坚硬，但是在室内，自然光（没有任何人工照明）的光线会变得柔和。除非光线直接通过窗户射入，否则经过房间内不同物体的反射，光线都会变得柔和。柔和的光线有利于营造静谧的氛围，给人平静、轻松、安详的感觉。

柔和的光线并不总是低反差的，柔光和高反差可以同时存在。在摄影机感光度不高，照明设备相对匮乏的时候，就需要比较强的光线来还原物体的固有色。制造柔和且高反差的光线不太容易，一般是在光线柔和之后，再加适当的遮挡，挡住不必要的散射光，使画面从最亮到最暗的部分有适当的过渡。在曝光充足的前提下，柔和且高反差的光线可以突出画面的整体性和自然性。随着现代摄影机感光度的提高，柔和且高反差的光线更容易制造了。

硬光有利于营造戏剧性气氛、塑造具有强烈对比的形体。因为硬光在阴影中产生的过渡面积较小，所以更适用于需要大量阴影和对比度的画面。硬光可以表现人物皮肤的真实质感，将角色刻画得更粗犷。在室外，硬光

【《赎罪》】

图 7-18　电影《赎罪》（摄影指导：西穆斯·迈克加维）
人物亮度低于曝光点时会形成剪影，营造了画面的整体氛围

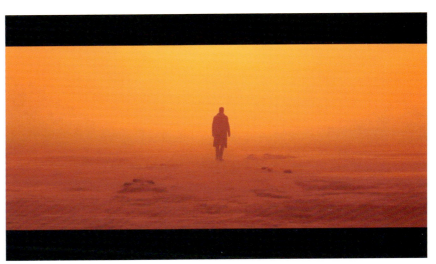

图 7-19　电影《银翼杀手 2049》（摄影指导：罗杰·狄金斯）
同色系色彩形成统一的视觉效果。人物呈现最深的暗橙色，居于视觉中心，使整个画面视觉效果平衡、和谐，营造了神秘的氛围

图 7-20　电影《刺客聂隐娘》（摄影指导：李屏宾）
画面采用对称式构图，湖与天的交界处通过灌木进行视觉切分。柔和的光线将景物融为一体，形成水天一色的意境氛围

图 7-21　电影《人类之子》(摄影指导:艾曼努尔·卢贝兹基)
背景施放白烟,逆光拍摄人物,营造灰暗的纵深空间和寂寥的环境氛围

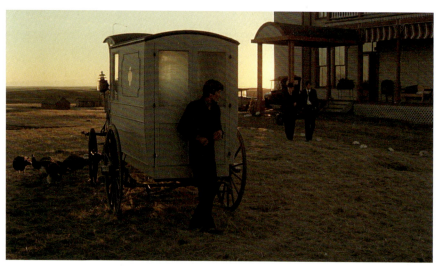

图 7-22　电影《天堂之日》(摄影指导:纳斯托·阿尔芒都)
黄昏时的光线反差较小,色彩浓郁

可以用来强调自然元素,使太阳光变得更强烈。在电影拍摄时,可以在人物的后方设置较硬的背光,将人物与背景区分开,使人物从背景中脱颖而出。

另外,硬光的阴影可用于掩饰细节或角色的身份,也可用于创造独特的风格。某些类型的电影多使用硬光,如黑色电影。强烈的明暗对比往往会形成风格化的影像表现。(图 7-23)

图 7-23 电影《至暗时刻》(摄影指导:布鲁诺·德尔邦内尔)
逆光拍摄,前景较暗,画面呈低饱和度的暗灰色。内暗外明的影调构成空间的穿透感,强调画面的纵深空间

7.5 光位

【《冬日之光》】

光位即光源所处的位置。光位分为顺光、前侧光、侧光、侧逆光、逆光、顶光、脚光。上文提到，影响画面效果的因素很多，光线的运用方式主要由故事内容决定。光线问题的关键在于情绪的传递，真实的场景并不是创作者真正想展现给观众的。因此，创作者可以主观地寻找一种能替导演和人物发声的光线，并以此奠定影像气质。而寻找光位，是运用光线奠定影像气质的前提。

7.5.1 顺光

顺光即正面光，其照明方向与摄影机的拍摄方向一致，被拍摄物体受光面较多且受光均匀，阴影较少；画面较平，不会产生明显的明暗反差；色调还原度较高，具有强烈的绘画艺术感。顺光一般用于塑造正面人物形象，刻画人物柔美的气质。（图7-24）

7.5.2 前侧光

前侧光是拍摄时常用的一种光线，被拍摄物体的四分之三处在亮部。前侧光的光源处于顺光和侧光之间的角度，其影调变化丰富，接近自然光线效果。采用前侧光拍摄，物体的立体感和质感都能得到很好的呈现。采用高位前侧光拍摄，会使人物面部出现三角光区，是塑造人物造型时较为理想的光线。（图7-25）

7.5.3 侧光

侧光的照明方向与摄影机的拍摄方向呈90°夹角。采用侧光光位，一般用硬光照射，被拍摄物体的受光面与阴影面的面积大致相同。采用侧光拍摄的画面影调对比强

图7-24　电影《冬日之光》（摄影指导：斯文·尼科维斯特）顺光效果

图7-25　电影《愤怒的葡萄》（摄影指导：格雷格·托兰德）前侧光效果

图7-26　电影《灯塔》（摄影指导：贾林·布拉谢科）
侧光有利于表现皮肤质感，画面立体感比较强。低调的光线结构突出了人物的面部表情，有助于表现人物性格

烈，景物明暗反差大，人物体貌特征明显、面部轮廓立体。（图 7-26、图 7-27）

7.5.4 侧逆光

侧逆光又称后侧光，其光源位于被拍摄物体的斜后方，其照明方向与摄影机的拍摄方向呈 135°夹角。侧逆光兼具逆光和侧光的特点，能有效地勾勒被拍摄物体的轮廓，使画面具有较强的层次和质感。此外，侧逆光还可以增强画面的空间感，具有影调丰富、造型立体生动的特点。（图 7-28）

7.5.5 逆光

逆光又称轮廓光、背面光，其照明方向与摄影机的拍摄方向呈 180°夹角。逆光有利于突出暗背景前的物体，勾勒物体的轮廓，营造环境气氛和表现人物的心理活动。逆光拍摄的画面具有较强的透视效果和空间感。逆光是最有效的表现人物质感的照明手段，使用逆光拍摄时需特别注意对阴影处进行补光，最常使用的补光器材包括反光板、小型 LED 照明灯等。（图 7-29～图 7-31）

【《摩天轮》】

图 7-27　电影《两生花》（摄影指导：斯瓦沃米尔·伊齐亚克）侧光效果

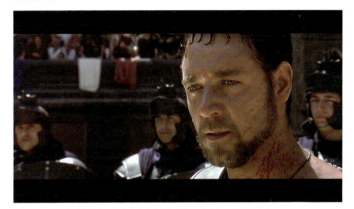
图 7-28　电影《角斗士》（摄影指导：约翰·马西森）侧逆光效果

图 7-29　短片《盒子里的人》（摄影指导：李江）大反差逆光效果

图 7-30　电影《摩天轮》（摄影指导：维托里奥·斯托拉罗）逆光效果

7.5.6 顶光

顶光的光源位于被拍摄物体的上方，朝底部照射。顶光具有强烈的视觉冲击力，能营造紧张不安的气氛。顶光一般伴随着逆光出现，被拍摄物体垂直面的亮度小，影调明暗反差大。以顶光为光源依据，配以适当的辅助光，能营造特定的气氛。（图7-32、图7-33）

7.5.7 脚光

脚光的光源位于被拍摄物体的底部，朝上打出强光。脚光可以渲染画面的情绪氛围，反映人物扭曲的心理和悲伤、孤独的情绪，多用于恐怖片、悬疑片。（图7-34）

【《爆裂鼓手》】

图7-31 电影《雨果》（摄影指导：罗伯特·理查德森）
逆光可以勾勒轮廓，分离主体和背景，增强画面的空间纵深感

图7-32 电影《爆裂鼓手》（摄影指导：Sharone Meir）
在男主击鼓时，顶光与仰视拍摄的配合使影片达到高潮，展现出人物对架子鼓的极度热爱

图7-33 电影《辛德勒的名单》（摄影指导：贾努兹·卡明斯基）
一名犹太女人求助辛德勒时站在直射的顶光下，这种审讯式的照明设计，凸显了犹太女人的无助感

图7-34 电影《愤怒的葡萄》（摄影指导：格雷格·托兰德）
脚光

7.6 三点式布光

三点式布光又称区域照明,是电影拍摄时最常用的布光技巧,主要由主光、辅助光(补光)、轮廓光三部分组成,所以一般用三盏灯就可以完成三点式布光。三点式布光可以为画面制造丰富、立体的影调结构。三点式布光机位设置如图7-35所示。

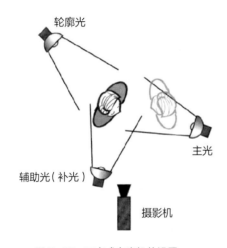

图7-35 三点式布光机位设置

1. 主光
主光决定了大全景的受光状态,主光一旦确定,该场景分镜头的布光都要遵从主光。主光和主镜头一样,一旦确定就不能改变。主光决定画面主要的明暗关系,是集中视觉注意力的区域。主光是主导影像气质的光线,拍摄时应注意其方向和照明强度。

2. 辅助光
辅助灯布置在被拍摄物体的侧面,形成一种均匀、柔和的光线,可以提高暗部亮度,缩小明暗光比,让画面造型更柔和。辅助光可以填充阴影区和被主光遗漏的区域,形成丰富的画面层次。

辅助光的任务是调节画面明暗。辅助光可以简称为辅光,意为辅助光线。在电影拍摄现场,如果有一束光从画面右侧照射到人物身上,没有受光的地方会是一片漆黑。漆黑的地方需要设置辅助光,以保证画面整体平衡、协调。

3. 轮廓光
轮廓光布置在被拍摄物体的后方偏上部位,拍摄人物时能将人物的轮廓很好地勾勒出来,且能提高背景亮度,衬托人物,让人物的形象更加生动、立体。同时,轮廓光能将人物和背景区分开,展现人物和背景的关系,增强画面的空间感。

4. 照明和遮挡
在绘画和电影摄影领域,既要重视光线的照射角度,又要重视对光影的处理。光影决定画面的构成和影调关系,以米开朗琪罗·梅里西·达·卡拉瓦乔的绘画作品为例,影子构成画面的重色区域,形成画面的明暗秩序。遮挡是照明设计的重要手段,采用遮光法可以拦截多余的光线,调整次生光线,从而获得适当的明暗关系。

5. 布光的基本原则
(1)运用自然光和生活照明,追求现实感。摄影师应积极运用自然光和生活照明,把自然光和生活照明作为主光,奠定画面基调。如在室外拍摄,辅助光可以突出被拍摄物体暗部的层次;如在室内拍摄,可以将日光灯作为主光进行布光,只需要添加一点辅助光就可以获得良好的光线效果。

（2）画面具有良好的秩序，立体感较强。以人工光为主的布光，可以立体地塑造、美化被拍摄物体。布光时应合理运用光线，塑造画面的秩序、节奏。

（3）画面具有深度感。电影创作是在二维空间塑造三维空间，光线可以把人物从空间中拉出来，制造空间的纵深感。

（4）光影搭配协调。光和影的变化，体现了人物的各种情绪，创作者可以借此深入地表现电影主题。当人物被光线照射时，会看上去心情愉快；当人物处于阴影中时，会看上去阴郁、悲伤。因此，创作者需要反复琢磨光的强度和方向。

（5）强化视觉中心。创作者可使用照明灯具突出需要强调的视觉信息，遮挡不需要的区域，形成视觉重点区域。（图 7-36）创作者还可采用明暗对照的方法勾勒画面的轮廓，制造过渡区域。

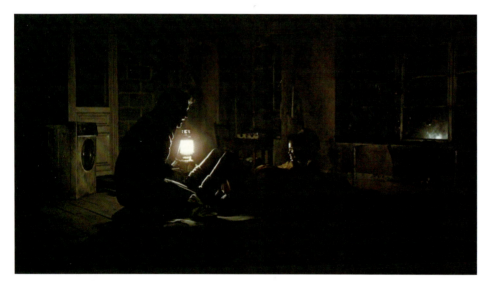

图 7-36　电影《人类之子》（摄影指导：艾曼努尔·卢贝兹基）
将油灯作为逻辑光源，形成画面的主光。点光源强化了夜晚的气氛，呈现简洁的画面效果，有利于聚焦

【《人类之子》片段 1】

7.7 实景拍摄的常用光效

电影摄影用光大致分为自然光效和戏剧光效两种。纵观电影历史,摄影用光观念演变大致经历了3个阶段。第一阶段为电影诞生之初至20世纪30年代,用光仅从技术上完成了曝光任务。主要光源是太阳,并不追求任何造型和艺术表现效果,称为"无光效"阶段。第二阶段是20世纪30年代至40年代,这是好莱坞戏剧电影的黄金时代,电影用光受到舞台照明的影响,强调人造光,布光讲究造型和舞台效果,称为"戏剧光效"阶段。第三阶段是从20世纪40年代的意大利新现实主义电影开始的,利用实景拍摄,用光强调自然真实,称为"自然光效"阶段。

7.7.1 自然光效

自然光效,顾名思义,采用自然光线照明。自然光效一般用于现实主义题材的电影,创作者利用自然光线如实还原自然光效果。自然光效模拟自然光的照射逻辑和光源属性,具有真实感和记录感。电影自然光效的处理,实际上遵循的是特定环境下的主观感受。因此,所谓自然光效,其实是遵循自然光线的主观逻辑创造的一种模拟现实的光线效果。

光线设计的依据一般是自然光源,自然光源是现实场景中真实存在的光源,比如自然环境中的火堆、月亮,生活空间中的路灯、家居照明灯,摄影师模拟现实场景中的有源光线,让实际布置的灯光成为自然光源的指代,且看上去真实、自然。(图7-37~图7-39)

我们可以直接利用自然光来强调画面的真实感,除此之外,还可以用前景物体遮挡太阳,这样不仅可以丰富画面效果,形成空

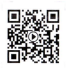

【《寻狗启示》片段2】

图7-37 电影《寻狗启事》(摄影指导:蒋建兵)
外景照明以日光为主要光源,这是低成本电影拍摄首选的创作方法。外景照明能捕获变化的自然光线,使故事更具真实的时空感。采用这种拍摄方法,需要导演与摄影师统筹拍摄进度,利用合适的光线条件进行拍摄

图 7-38　电影《洛丽塔》（摄影指导：霍华德·阿瑟顿）
斜方照射下来的日光，勾勒美好的形体，塑造出清纯可人又极具魅力的少女形象

图 7-39　电影《步履不停》（摄影指导：山崎裕）
顺光拍摄时，为了丰富画面的层次，将人物安排在室内的阴影之中，室内外亮度反差较大

图 7-40　电影《角斗士》（摄影指导：约翰·马西森）
室外阳光直射条纹状顶棚，形成光影层次

间的多层美感，还可以用遮挡之物产生的阴影来暗示人物的精神状态和情绪变化。（图 7-40）

7.7.2　戏剧光效

戏剧光效区别于自然光效，强调主观意识对光线的塑造与应用，具有强烈的戏剧风格。电影的戏剧光效来源于早期的戏剧舞台，即用光的强弱和色彩变化引导观众视线。在如今的电影创作中，戏剧光效强调戏剧感、舞台化、夸张性。戏剧光效具有浪漫主义色彩，用光具有风格化和假定性的特点，而不考虑光线是否真实合理。戏剧光效十分注重造型效果，追求画面的美感，可以表达强烈的情绪。（图 7-41～图 7-45）

第 7 章 电影照明设计 / 121

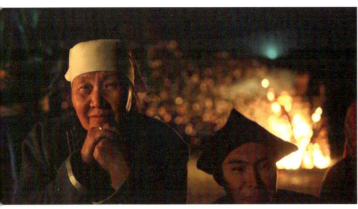

图 7-41　电影《脐带》(摄影指导：曹郁)
以火光为光源照亮夜景，火光改变了画面的明暗结构，强化了明暗关系

图 7-42　电影《潘神的迷宫》(摄影指导：吉尔莫·纳瓦罗)
绿色的色彩基调带来夸张的戏剧光效，恐怖、神秘的气氛带来童话般的奇妙感受

图 7-43　电影《霸王别姬》(摄影指导：顾长卫)
蓝色光线强化了夜景气氛

图 7-44　电影《霸王别姬》(摄影指导：顾长卫)
在塑造人物时，局部的明暗对比被放大了，画面的视觉效果被强化

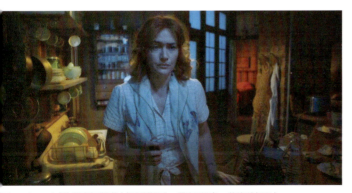

图 7-45　电影《摩天轮》(摄影指导：维托里奥·斯托拉罗)
采用混合照明时，可以用对比色或者互补色来协调画面。该画面采用蓝橙互补色，使画面冷暖对比强烈

【《霸王别姬》】

7.8 实景内景照明的处理

实景内景照明可以从光影构图、色调搭配、空间组合、自然日光与戏剧灯光等角度进行细化归类。本节着重从人物与环境的关系、人物与人物的关系两方面对实景内景照明进行区分。

7.8.1 实景内景环境照明的处理

人物与环境的关系是塑造空间形态的基本逻辑，创作者需要对空间和时间概念有一个整体的呈现。在进行照明设计之前，创作者需要做一些准备工作。首先是了解拍摄场景的特点，包括空间大小、空间色彩、空间结构等。这些信息可以帮助摄影师决定灯光的类型、数量和位置。其次是考虑电影的情感效果，根据剧本的需要进行照明设计，压抑的情感适合暗淡的灯光，明亮的灯光可以表现出轻松愉悦的情感。然后是选择合适的灯具，如反光板、漫射器材和聚光灯等，不同的灯具可以产生不同的光效，创作者应根据场景的需要合理利用灯具。最后是安排灯光位置和角度，以及调整灯光的亮度和色温。（图 7-46～图 7-50）

7.8.2 实景内景人物照明的处理

在故事片摄影创作中，大部分照明设计要以人物为中心，塑造人物的形象特点。人物面部的亮度应根据需要灵活处理，可以低于曝光点，也可以曝光过度，并不需要刻意将人物从环境中分离出来。（图 7-51～图 7-53）

单元训练和作业

1. 课题内容

课题时间：16 学时。

教学内容：在学习理论知识的同时，进行拉片分析，通过作业训练掌握电影摄影布光的基本手段和技巧。

教学要求：要求学生利用照明设计控制画面的立体形态和空间纵深度，要求摄影画面有一定的情绪表达。

2. 实践作业

拍摄若干张照片，光位包括侧光、顺光、逆光等类型，影调包括全色调、高调、低调等类型。

图 7-46　电影《燃烧》（摄影指导：洪庆彪）
多个室内光源，制作空间的层次感

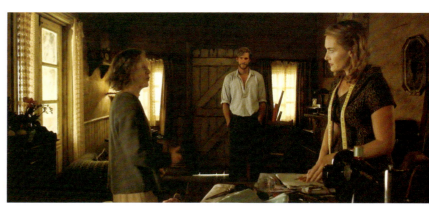

图 7-47　电影《裁缝》（摄影指导：唐纳德·麦克阿尔平）
多方光源照射，以逆光形成多角度明暗对比和层次感

图 7-48　电影《刺客聂隐娘》（摄影指导：李屏宾）
古代照明主要使用蜡烛和油灯，这类光源强度不大，宫廷或富贵人家一般会在室内放置多个光源。在拍摄这类题材时，一般会利用现场光源，效果逼真且有很好的层次。点光源的运用，可以加强画面的空间关系

图 7-49　电影《银翼杀手 2049》（摄影指导：罗杰·狄金斯）
光线照射到液体时，液体的波纹会产生富有动感的形态。这个场景中，顶部灯光照射下来形成水波纹，产生了奇妙的流动之感，极具艺术感染力

图 7-50　电影《丹麦女孩》（摄影指导：丹尼·科恩）
人物被束缚在象征道德伦理的门框中，他最终走到门外，冲破道德束缚，完成对人生的升华。灰色调表达人物的压抑情绪，也暗示人物的悲剧命运

【《银翼杀手 2049》】

图 7-51 电影《人类之子》(摄影指导：艾曼努尔·卢贝兹基)
室内的多个灯光照明，让画面呈现丰富的明暗层次，有利于画面结构的塑造，也有助于营造温馨的气氛

图 7-52 电影《人类之子》(摄影指导：艾曼努尔·卢贝兹基)
室外的直射光透过窗户照到室内，斜侧光将画面从斜角分割成黑白两面，人物面部处在阴影中，表现了人物此刻的心理状态

图 7-53 短片《盒子里的人》(摄影指导：李江)
直射阳光在画面中形成亮区，明暗对比强烈，立体感强，阳光的反射光线也起到室内照明的作用

【《人类之子》片段 2】

第8章 电影摄影风格的选择——从叙事到风格

本章要点

（1）电影摄影创作首先要确立叙事主题及相应的影像结构，然后为影像结构匹配具体的视觉表现元素和手段。

（2）电影摄影风格本身会吸引观众的注意力，但电影摄影风格并不等同于电影的叙事风格。

本章引言

电影的影像叙事方式一般指的是影像的运动和变化，即镜头、段落和视点变化。电影作品只完成叙事层面的影像书写还不够，还要进行影像风格的设计，影像本身应具备独特的魅力。电影自身的视听呈现形式及放映空间限制，要求电影创作者必须通过提高影像的观赏性来满足观众的审美需求。党的二十大报告提出："坚守中华文化立场，提炼展示中华文明的精神标识和文化精髓，加快构建中国话语和中国叙事体系，讲好中国故事、传播好中国声音，展现可信、可爱、可敬的中国形象。"电影应该对当下的社会有积极的反映。

8.1 电影叙事风格

8.1.1 现实主义电影叙事

现实主义叙事没有古典主义叙事那样明确的叙事结构,冲突往往来自自然发生的事件。"现实主义"一词最早出现在18世纪德国剧作家席勒的理论著作中,以拒绝一切虚假形式、真实客观地反映社会现实为特点。历史上,现实主义在文学、哲学、艺术等领域都有极大的影响。现实主义电影起源于意大利,20世纪三四十年代由以维托里奥·德·西卡为代表的一批电影人发起了现实主义电影运动,他们注重利用自然光,以简单的电影语言来表达电影艺术的真实性。如今的现实主义电影以展现社会真实生活、批判社会现实为目的,真实客观地透过表象再现社会本质。现实主义电影的创作依托于现实生活,对现实生活中的要素、事件、经历等进行影视化创作。电影创作重要的实现手段之一便是通过视听语言对物质现实进行复原。现实主义电影不追求特别的视觉风格,而是尽量表达与生活本身相似的丰富细节。导演比较关心电影表达的内容,而非如何操纵拍摄素材。现实主义电影对摄影机的运用是相当克制的,摄影机基本上被当成记录的工具,尽可能让观众感觉电影影像是在客观再现现实事物。现实主义电影的最高准则是简单、自然、直接,现实主义艺术擅长的便是隐藏其艺术手段。某些导演认为内容比形式和技巧更重要,不希望复杂的形式和夸张的结构分散观众对内容的注意力。现实主义电影的极端倾向是纪录片,强调人与物的真实呈现。(图8-1)

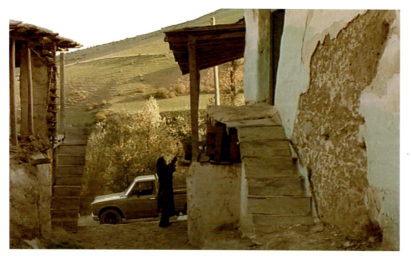

【《橄榄树下的情人》】

图8-1 电影《橄榄树下的情人》(导演:阿巴斯·基亚罗斯塔米)
现实主义电影强调环境本身的作用,把人物放在真实、自然的环境中,环境中的每一个元素如房子、土地等都是叙事元素

8.1.2 形式主义电影叙事

无论现实主义电影的导演还是形式主义电影的导演,都必须在混乱的画面中构建视觉秩序,选择合适的画面构成元素。在现实主义电影中,"选择"这一做法并不明显,观众会感觉电影中的世界是未经操纵的。形式主义电影却不掩饰对画面构成元素的选择,甚至故意扭曲各种元素,让观众明白影像并不是真实的。

形式主义电影的风格比较强烈,导演希望用影像表达自身的想法。形式主义者通常也是表现主义者,其内在的精神世界都可经扭曲的外在现实世界表现。形式主义电影对"现实"有相当程度的操纵,强调技巧与形式。形式主义电影极端的例子往往可在先锋派影片中看到,这些电影非常抽象,纯粹的形式(即非具象的色彩、线条和形状)构成了唯一的内容。

表现主义作品中会有一些非现实的元素,但非现实的元素并不一定是超自然的元素,可能是经过扭曲和夸张的内心感受。表现主义反对现实主义和自然主义的客观描摹,以独特的意象和语言来表达情绪,这种情绪往往是外界的压力与紧张的内心共同作用的结果。表现主义强调"表现",而不是"再现"。比如弗兰兹·卡夫卡的小说《地洞》中,小生命惶惶不可终日,为自己建立了巨大的地下城堡,但还是活在惊慌与恐惧之中,整部作品突出表现"恐惧"的情绪。

表现主义艺术观念起源于德国,以19世纪末20世纪初的哲学和美学思想为理论依据。"艺术学之父"康拉德·费德勒最早认识到艺术作品是艺术家以自由的形式来表达自己独特的感觉和"内在需要";德国心理学家、美学家西奥多·立普斯完善"移情说",认为色彩、线条、形状和空间可以暗示特定的情绪;雕塑家阿道夫·希尔德勃兰特在《造型艺术中的形式问题》中表示形式是一种空间表达方式,同时也是一种功能表达方式,为了获得模仿自然之外的独立性,艺术家必须通过形式创造暗示性或者象征性的表达,把作品提高到更富有诗意的层面。格奥尔格·威廉·弗里德里希·黑格尔认为"美就是理念的感性显现",整个世界都是理念自我认识和自我实现的过程,都是理念创造出来的;艺术的内容是理念,艺术的形式就是诉诸感官的形象,艺术要把两方面调和成自由统一的整体。第二次世界大战之后,德国社会的现实状况强化了人们对生活的失落感和危机感。于是人们开始呼唤心灵,整个时代充满求救声,电影领域也回应这一呼唤。电影《卡里加里博士的小屋》是当时社会心态的再现,同时也是德国传统精神的彰显,卡里加里是一个人格化的民族形象,人们忌惮他的狂暴,但最后又满怀希望地把他从狂人世界里拖出来,并给予他无限的期待。(图8-2)影片展现了德国人面对国家权力的矛盾心理,这种矛盾心理应和着电影《卡里加里博士的小屋》中贯穿始终的焦虑情绪。表现主义电影一改传统电影的风格,暗含心灵与世界、理性与感生、个人与社会、人类与自然等一系列矛盾,最终形成一种无限的自我意识。在形式和内容上高度统一的表现主义作品,为电影史翻开了新的一页。(图8-3)

现代艺术家对自然世界进行有选择的组合,从而在杂乱无章的外在现象中找到内在的规律性和必然性,并以此把握"绝对"和"永恒",表现抽象的"内在的不可抗拒的冲动"和"内在需要"。瓦西里·康定斯基在《论艺术的精神》中阐述了精神的价值,"一件

艺术作品的形式由不可抗拒的内在力量决定，这是艺术唯一不变的法则""形式是内在含义的外现"。

8.1.3 经典好莱坞电影叙事

古典模式一般指1910年以来支配剧情片的特定叙事结构，古典模式强调戏剧的统一性、可信的动机和前后的一贯性。大部分剧情片都处于现实主义和形式主义两个极端之间，一般称为古典电影，也称为经典好莱坞电影。

经典好莱坞电影一般以"冲突律"为核心结构组织充满戏剧性的故事内容，其叙事逻辑来自莎士比亚的三幕剧结构，三幕剧结构一般为故事的"开端""对抗"和"解决"。在经典好莱坞电影的叙事系统中，戏剧化的矛盾冲突是必备的元素。

经典好莱坞电影以人物为中心，电影中人物与人物、人物与事件之间矛盾都随着影片的结束而被解决，用一个完美的结果来完成整个因果链，呈现"闭合式"的结构。经典好莱坞电影在故事选择和情节安排上"刻意回避"当时的社会现实，把观众的喜好作为电影创作最重要的依据。观众的喜好是：愿意看到理想中的生活，而非他们已经知道或者正在经历的现实中的生活；更希望看到一定限度内不可能发生的事情，以满足他们的幻想和欲望。在经典好莱坞电影中，人物形象的一个重要特点是类型化。电影遵循以"冲突律"为核心的戏剧化叙事模式，剧中人物通常是因果关系的中心，这是经典好莱坞电影叙事的基础，即通过剧中人物来推动叙事的发展。在这种叙事结构与模式的影响下，剧中人物的形象有了类型化的特征。

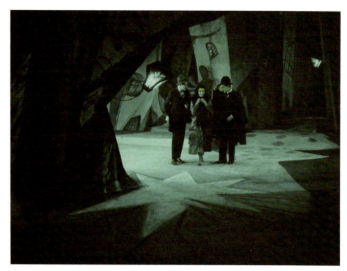

图 8-2 电影《卡里加里博士的小屋》（导演：罗伯特·维内）

图 8-3 电影《第七封印》（导演：英格玛·伯格曼）

【《卡里加里博士的小屋》】

8.2 电影摄影风格

创作者在创作一部电影时，首先考虑的是确定影像基调与摄影风格。摄影风格代表着摄影语言运用过程中的隐喻与修辞。摄影机能够捕捉动作和场景，以向观众展示动作的方式，控制观众对影像的理解和感受，并适时地调动他们的情绪。当影像风格被确定之后，就要开始进一步细化构成影像风格的元素和表现手法。创作者可以通过选择不同的拍摄角度、景别、摄影机移动方式、镜头焦距、照明风格等方式来增强画面的表现力。这些技巧的运用要求创作者对电影内容有深入的理解和感知。

（1）拍摄角度。创作者可以通过选择不同的拍摄角度来传达不同的情感或意义。例如，仰角拍摄可以让观众感觉到人物的力量与权威，而俯角拍摄可以让观众感觉到人物的虚弱与无助。

（2）景别。创作者给观众的信息是有限的，景别是电影视听语言的重要组成部分。远景、全景可以营造画面气氛，对抒情意境的呈现有一定的优势，也有利于表现人物和环境的关系。近景、特写注重人物动作和表情的表现，构图紧跟人物，不强调画面的形式感。电影《索尔之子》的景别基本上是近景和特写，镜头紧跟人物，环境信息被弱化了。

（3）摄影机移动方式。摄影机移动或不移动取决于电影的叙事动机。采用固定机位可以隐藏摄影机的存在，使之以"凝视"的方式拍摄人物，人物的情感可以得到很好的表达。摄影机移动则有利于空间的展示、节奏的变化，有利于表现动感画面。例如，摄影机跟随人物移动，可以表现人物的紧张情绪。

（4）镜头焦距。创作者可以通过改变镜头焦距来控制画面的景深，强调画面中的某些元素。例如，在特写镜头中，导演可以通过使用小景深来突出人物的表情，让观众感受到人物的情感。

（5）照明风格。照明风格是影响影像风格的重要因素，创作者可以通过调整光线的强度、颜色和方向来控制画面的氛围。

视觉元素强化性、重复性的使用形成电影的摄影风格。摄影风格既是视觉组织方式，能吸引观众的注意，又是叙事手段，具有塑造故事内容的作用。

8.2.1 纪实风格

纪实风格的电影注重现实感，可以将观众带入真实的情境。伪现实纪录片就是一个很好的例子，这类风格的电影可以操纵观众的心理，使他们相信自己看到的影像是真实的。使用纪实风格的目的是减少观众对电影摄影技巧的关注，让所拍摄的画面显得更加真实。为了追求叙事的真实感、自然感，让观众更深入地体会故事内容，创作者经常使用手持摄影的拍摄方法。手持摄影能捕捉人物的情绪与感受，在不同氛围下可以产生不同的情感效果，比如使用长镜头手持跟拍人物时，

被摄者紧急或者激烈的情绪可以通过手持摄影的临场感、代入感传达给观众,观众可以从中得到视觉与情感信息。电影《神探亨特张》采用纪实风格的摄影方式,拍摄时模拟自然光线,在摄影造型上弱化对比和层次,有时甚至故意曝光不足。采用纪实风格的摄影方式,摄影师除需按照导演要求运镜外,还要依靠个人感觉快速移动镜头,捕捉演员的表演。因此,纪实风格的摄影对掌镜摄影师的电影修养有很高的要求。(图8-4)

8.2.2 写实主义风格

写实主义风格电影致力于呈现现实内容,采用的却是充满电影感的技法,我们所看到的绝大多数电影都是以此风格拍摄的。

摄影写实主义风格电影的重点在于提升每一个镜头的叙事内涵。创作者会以各种不打扰叙事的方式推进叙事,并精妙地按照传统电影的拍摄方式进行构图与布光。在写实主义风格电影中,布光往往只承担功能性作用,是风格化的表达手段。写实主义摄影风格起源于新浪潮电影运动。新浪潮电影强调生活气息,采用实景拍摄,主张即兴创作。在电影用光上,新浪潮电影运动提倡写实主义的自然光效。写实主义的自然光效的出现还受到欧洲写实主义绘画的影响。此时,欧洲的电影摄影参考了绘画的布光方法,并将其作为电影摄影创作时的视觉参考和灵感来源。写实主义风格电影遵循"电影是物质世界的还原"的理念,认为电影影像应该给予观众较多的信息,追求视觉上的真实。因此,写实主义风格电影追求大景深,一般不使用特别大的光圈。写实主义风格电影追求唯美但内敛的逼真感,控光巧妙,影像造型精致,最大限度地捕捉现实事物的灵动和美感。写实主义摄影摒弃了好莱坞摄影"五光俱全"的照明风格,利用现实中的光线进行照明设计。20世纪60年代后,电影照明设计越来越追求光源依据的合理性,摄影师有意识地设计道具光源。火光、烛光、台灯等道具光

图8-4 《神探亨特张》(摄影指导:邬迪)
纪实风格

源是美化画面的重要手段，这类光源照射到物体上会形成丰富的层次，还可以形成高光点，平衡画面构图。新浪潮电影运动时期的摄影师对电影摄影作出了巨大的贡献，柔光照明便是贡献之一，拉乌尔·库塔尔使用反弹照明，赋予被拍摄物体柔和的外观。这种照明方式使摄影师可以在场景中的任意方向进行拍摄，不仅给予摄影师很大的拍摄自由，还让演员们的表演更加自然。写实主义摄影追求自然、写实的光线。以写实主义摄影师内斯托·阿尔芒都为例，他追求自然的用光，热衷使用曝光法，其摄影作品保持了自然状态下光线的质朴质感。例如，《天堂之日》（图 8-5）主要采用自然光进行拍摄，很多场景的拍摄都是在日出、日落前后的黄金时段，影像反差柔和，色彩浓郁而又自然。

8.2.3 自然主义风格

自然主义风格是从写实主义风格发展而来的摄影风格，创作者在创作实践中将"自然"从布光手法提升到了创作理念的高度，将自然主义从写实主义这一笼统概念中区分出来，使之成为一种清晰的摄影风格。

"自然"的光源首先要具备合理性，让观众有临场体验的真实感；再通过适当的修饰与运镜手法将合理的光线效果抽象化，让观众产生一种既熟悉又陌生的异样感。自然主义是写实和表意的结合，其摄影造型和照明设计能够传达人物情绪和环境氛围，并具有叙事的功能。随着电影胶片和数字技术的进步，胶片感光度和宽容度及数字摄影机的动态范围都得到提升，各种类型的灯光和 LED 灯具被开发使用，当代电影摄影能够比以往任何时候都更自由地运用光线，这为自然主义摄影实践奠定了基础。以摄影师艾曼努尔·卢贝兹基为例，他所拍摄的电影《荒野猎人》《生命之树》都是自然主义风格的代表。他偏好使用广角镜头拍摄，追求临场感，注重摄影与故事的联系，既会运用较大光圈将人物从环境中抽离，也会运用较小光圈展现大

【《天堂之日》】

图 8-5 电影《天堂之日》（摄影指导：内斯托·阿尔芒都）
照明设计遵循现实逻辑，画面自然，造型唯美

场景的全貌。他大量地使用自然光进行拍摄，其影像作品层次丰富、立体感强，前、中、后景层次分明，人物在纵深空间中穿梭自如。自然主义风格摄影不再追求传统意义上绝对的纪实性拍摄，而是要求创作者在不违背自然光线的前提下，用影像技术打造更符合人类情感经验的画面效果。自然主义风格摄影捕捉自然光原本的结构和形态，不破坏其原始质感；充分利用现场光线进行创作，选取场景中的真实光源作为照明依据。自然主义风格摄影对自然光的追求，既使画面整体氛围和谐，又结合现代摄影机极高的动态范围呈现了新的美感。在后期制作方面，人工矫正的调节方式对数字摄影机拍摄的自然主义风格素材进行整体色彩倾向的润饰，实现了感官上的现场还原；运用多种技术手段实现分层染色、色彩归拢，通过风格强化赋予画面符合情感印象的特殊质感，形成满足叙事要求的画面美学。（图8-6）

8.2.4　高调风格

在"黑、白、灰"三大调中，白的部分是画面的高亮区域，就是胶片特性曲线肩部及靠近肩部的一小段直线部分，包括最亮的灰色部分，以及肩部以上"毛"掉的部分。这个部分在画面中相当重要，是画面中视觉通透的部分。高调风格在全色调的基础上将重色区域削弱，而强调高亮区域及灰色区域中灰以上的部分。高调风格的画面给人明亮通透的感觉。高调风格在使用上有两种不同的方式，一种是普通的高调，这种高调应用比较广泛，在喜剧片、音乐片等类型片中被大量使用，可以营造欢快、愉悦、轻松的气氛。另一种是极端的高调，这种高调使用不多，往往出现在影片个别特殊的场景中，并配合非常规的照明设计和曝光控制，给观众神秘、刺激的感觉，与普通的高调有较大区别。在电影《少数派报告》中，就有典型的极端高调的画面。白色区域在画面中占据主导地位，画面缺少黑色区域，不可避免地呈

图8-6　电影《1917》（摄影指导：罗杰·狄金斯）
自然主义风格

现高调的整体调子。而在实际拍摄时，画面中缺少黑色区域是极其少见的情况。极端高调的画面都有较强的视觉冲击力，且具有一定的视觉象征意义。（图 8-7）

高调风格下的影像世界总是充满欢乐的，画面的暗部被照亮，阴影部分被缩至最少，用于凸显物体体感。画框内的每处都会被照亮，人物仿佛置身于光线充足的商场。情景喜剧和爱情喜剧都会采用高调风格来布光，主要是为了营造轻松愉快的整体氛围。创作者要想获得理想的画面效果，必须提前精心布光。

大多数商业广告会采用高调风格进行拍摄，这种风格能够让观众获得强烈的愉悦感和幸福感。

【《理发师的情人》片段 2】

8.2.5　表现主义风格

表现主义风格的电影类型多样，这一风格主要受到德国表现主义电影和欧洲先锋电影的影响，黑色电影《M 就是凶手》的摄影风格就具有表现主义的特点。此类电影拍摄时采用反差较大的光线，观众能从中看到层出不穷的硬阴影。表现主义风格的电影毫不掩饰刻意布光的痕迹，因为在典型的表现主义风格的作品中，艺术家们会运用光影渲染情绪氛围。

表现主义电影的直观视觉特点体现在其与表现主义绘画极为贴近的画面风格上，表现主义电影的大量画面都具有象征意义，在构图和布景上善用新奇诡异的造型；在人物塑造上常用非常规的拍摄手段，以大量特写和主观视角镜头展现人物夸张、大胆的表演，把象征意义发挥到极致，摒弃写实风格。

表现主义电影注重有象征意义的造型，在构图时往往运用相似的形状，使之并列形

图 8-7　电影《理发师的情人》（摄影指导：爱德华多·塞拉）
高调风格

成具有表现力的镜头画面；采用特殊角度进行拍摄，利用光影制造画面强烈的明暗反差。表现主义电影画面的线条是粗糙的，色块是不规则的，承袭了表现主义绘画的特色。为打破画面的平衡关系，表现主义电影画面会大量运用倾斜式构图，并大量使用特写镜头和空镜头。

黑色电影具有表现主义的特点，其照明风格是反传统的、极端的。黑色电影整体采用低调照明，光质硬、光位极低，画面明部和暗部对比强烈。黑色电影常采用"三点式布光"，戏剧效果丰富。拍摄时，即使在白天，室内也常拉着窗帘或百叶窗，关着灯，营造阴暗的气氛，带来绝望、压抑的视觉感受。另外，辅助光经常被弃用，辅助光的缺失导致画面中产生"死黑"的光区，画面背景变得很暗。高反差的暗调设计使光质很硬，强烈、刺眼的光线直射在那些阴险的、具有威胁的人物的脸上，产生强烈的视觉冲击力。低调的"黑色"风格把画面的明部和暗部对立起来，掩去人物面部表情、室内环境和城市景色，进而掩饰事件的起因和人物的真实身份。（图 8-8）

摄影师布鲁诺·德尔邦内尔的作品具有表现主义的特点，在影像造型上追求奇幻感，善于通过光线、色彩、运镜等方式营造浪漫的或超现实的世界。例如，《醉乡民谣》的影像设计参考了表现主义绘画的色彩处理方式，影像画面的色彩经过抽离和提炼，具有明显的倾向性。在电影《浮士德》中，部分镜头采用变形和移轴的拍摄方式，使用色彩减法营造古典氛围。布鲁诺·德尔邦内尔借鉴伦勃朗·哈尔曼松·凡·莱因的版画作品《浮士德》的用光方法，使整个电影形成了复古的风格。（图 8-9）

【《猎人之夜》】

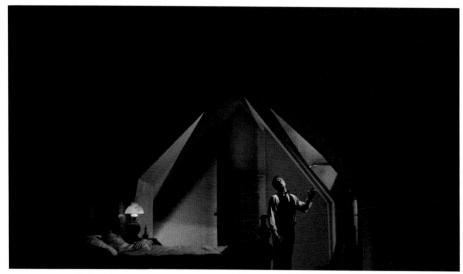

图 8-8　电影《猎人之夜》（摄影指导：斯坦利·科蒂兹）
黑色电影

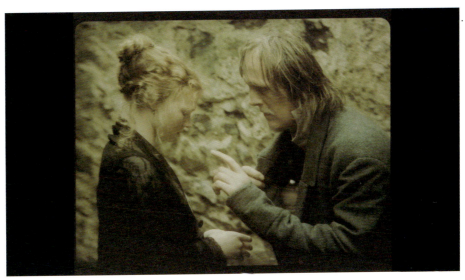

图 8-9　电影《浮士德》（摄影指导：布鲁诺·德尔邦内尔）

单元训练和作业

1. 课题内容

课题时间：8 学时。

教学内容：结合电影案例的学习，了解电影摄影的叙事方法与风格特点。

教学要求：要求学生理解影像造型与叙事动机之间的关联性，掌握电影摄影创作的方法和手段。

2. 实践作业

在调研的基础上，撰写电影摄影师案例分析。

第9章
影像表现力——摄影如何表现气氛、参与叙事

本章要点
（1）本章主要讨论如何针对电影的叙事合理地运用视觉形式，本章所选电影的风格与摄影元素的运用有关。
（2）电影本身具有重要的叙事功能和表意功能，视觉元素是电影叙事的组织手段和语言。

本章引言
导演通过特定的拍摄手段来表达自己的视角，包括构图、镜头运动、拍摄角度、光影、色彩等。不同的导演视角形成不同的电影语言，如黑色电影、实验电影等。导演视角决定电影的视觉效果和整体风格，对于电影创作和表现具有决定性作用。党的二十大报告提出："培育创新文化，弘扬科学家精神，涵养优良学风，营造创新氛围。"本章要求学生在掌握电影摄影基本语言的基础上，培养创新意识。

案例一：与天气有关的视觉元素的强化使用

电影摄影创作对于视觉元素的运用除了常规的构图与照明设计之外，还包括对特殊视觉元素的强化使用，这些特殊视觉元素来源于日常生活场景，如雨、雪、雾等，可以营造独特的气氛。

对雨、雪、雾等元素的使用改变了空气的透视，这和使用烟雾是一个道理，只不过使用天气元素在逻辑上更加合理，烟雾一般用在较具表现性的影像中。《七宗罪》是一部黑色电影，以破案为线索逐渐揭开杀人凶手的真面目。大量的雨景营造了独特的气氛，让人印象深刻。故事发生的场景总在下雨，雨景成为营造画面质感和影像基调的工具，用以渲染情感氛围。雨水潮湿、肮脏、寒冷、湿滑、寒气逼人，这些都会引发观众不愉快的联想，适合讲述恐怖、残酷的追踪连环杀手的故事。天气奠定了故事的情感基调，雨让观众和角色都感到紧张，为即将到来的残酷的场景营造氛围。电影中营造残酷的氛围，比直接展示可怕的东西有更强的表达效果。因为比起呈现的结果，铺垫的过程更令人感到害怕。（图9-1）

在康拉德·霍尔担任摄影指导的电影《毁灭之路》中，雨水是一个极其重要的造型元素，不仅营造了影片整体冰冷肃杀的气氛，而且象征着故事中跟灾难有关的一切。苏利文一家的灾难开始的场景就是雨景加夜景，这两者的结合使用形成了一种暗调气氛。躲在车中的小迈克尔发现了父亲的秘密，雨景也烘托了其父亲所在环境的残酷性。苏利文在房间中与儿子分别，房间墙壁上到处是雨水的影子，两分钟之后，苏利文在瓢泼大雨中开始了复仇之战。这段影像大量使用大全景和逆光，人物被处理成剪影，造型上简洁、写意。逆光与"镜中之像"的配合，长镜头和推镜头的配合，将雨夜的复仇之战表现得极为自然。（图9-2）康拉德·霍尔担任摄影指导的电影《冷血》中也充斥着雨水。佩里·史密斯和理查德·希确被执行绞刑的那一天下起了大雨。行刑之前，佩里·史密斯在牢房里下雨的窗前回忆他与父亲的过往，雨是人物行刑前悔恨心态的外在表现。

第 9 章　影像表现力——摄影如何表现气氛、参与叙事　/　139

图 9-1　电影《七宗罪》(摄影指导：戴瑞斯·康吉)
用雨营造紧张气氛

图 9-2　电影《毁灭之路》(摄影指导：康拉德·霍尔)
雨景气氛

【《毁灭之路》】

案例二：丹尼斯·维伦纽瓦电影的影像特点

丹尼斯·维伦纽瓦导演的电影具有鲜明的风格，他的电影善于制造悬疑感和神秘感，这种影像气质来其镜头语言。丹尼斯·维伦纽瓦善于调动多方面的视听语言来制造影像的张力，为观众构筑一个紧张、压抑的电影世界。丹尼斯·维伦纽瓦善于用画面讲故事，他的电影对白不多，主要依靠镜头语言展示人物的行为和情节的发展。他通过移动镜头、调整拍摄角度和焦距等手段来满足表达情感和叙事的需要，让观众直观感受到故事内容和主题。丹尼斯·维伦纽瓦的电影叙事形成了其特有的风格和调性。例如，他善于使用运动镜头，让观众沉浸式感受电影的宏大叙事。从《焦土之城》《理工学院》中能看到他对舒缓而稳重的运动镜头的偏好。运动镜头配合恰当的音乐，可使人物内心情感外化，因此观众观看他的电影能感觉到贯穿全片的情绪表达。此外，他还善于将宏观叙事的全景和表现细节的近景相结合，用细节铺垫故事，用视听语言表达人物细腻的情感。

丹尼斯·维伦纽瓦善于运用色彩来传达情感和主题，使电影中的情感氛围更具感染力。在电影《银翼杀手2049》中，大量使用蓝色调和灰色调，表现未来世界的冷漠，营造了一种高科技社会的冷酷气氛。在电影《降临》中，大量使用白色调和灰色调来表现科技感。但是在《理工学院》中，丹尼斯·维伦纽瓦使用了黑白摄影，这是简化色彩的处理手段，避免了直接的视觉感官刺激。他对暴力事件的再现重点在于人物的反应及其所受的创伤，而不是事件本身的感官刺激。电影虽然是表现校园的暴力事件，整体情绪氛围紧张，但是镜头内容简洁，叙事有章法。塞巴斯蒂安·于贝尔多饰演的男学生在走廊看到了一幅画作《格尔尼卡》，暗示一场杀戮的开始。电影用几个目击者的见闻和反应把整个事件串联起来，镜头运动、气氛渲染、人物反应、叙事节奏都处理得比较合理。冬天的雪景使画面构成简洁、影调层次分明，飘零的雪花营造了阴郁的氛围，暗示了事件的悲剧性。电影在空间表现上，大量运用跟镜头展示环境信息，表现人物在环境中的情绪。

丹尼斯·维伦纽瓦善于用多视点丰富故事讲述的维度，也增加了叙事的悬念。特别是人物主观视点的运用，增强了叙述的真实性，由客观记录变成主观感受，并将表现人物情绪的镜头延伸为表现环境和事件的镜头。多视点表达可阶段性地展现故事的部分内容，这种叙事手法加强了画面的表现力与冲击力。丹尼斯·维伦纽瓦的镜头运用是通过"少"的画面信息，为观众制造"多"的想象空间，从而获得强烈的影像张力。比如，在电影《理工学院》中有一个幸存男学生自杀的情节，丹尼斯·维伦纽瓦没有直接呈现自杀者死前的动作或神态，而是将这些内容通过画外空间展现在观众的眼前。这种用平静的方式展现死亡的表现手法，可以给观众带来极大的震撼。（图9-3）

第 9 章　影像表现力——摄影如何表现气氛、参与叙事　　/ 141

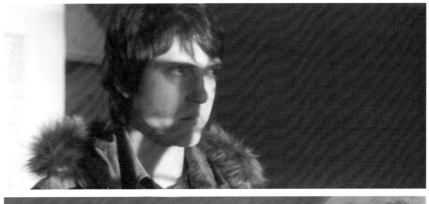

【《理工学院》
片段 1】

【《理工学院》
片段 2】

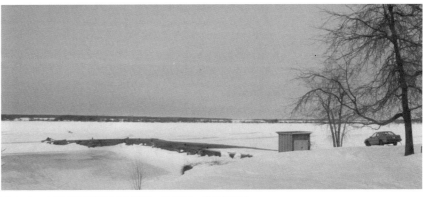

图 9-3　电影《理工学院》（导演：丹尼斯·维伦纽瓦）

案例三：柳岛克己摄影风格分析

柳岛克己的摄影风格克制、简洁，他善于在画面构成上做减法，尽可能地削去情节的臃肿部分，抑制宏大的场面，同时精准而细致地在"最小限度"内传递真实的情感，几乎只显露电影的框架，用以节制为核心的创作手法，"四两拨千斤"地将极端的情绪化解，又不失细腻的情感表达。

在色彩运用上，柳岛克己会采用高饱和度的冷调。其电影作品多以蓝色调为画面基调，在统一的蓝色基调上用一些鲜艳的颜色作点缀，以此形成画面的色彩张力。在电影《奏鸣曲》中，蓝色基调的使用比较经典。柳岛克己曾表示北野武导演很讨厌彩色，因此他在摄影时会构想怎样才能将画面中的色彩减至最少，后来发展出了蓝色这种接近单色的色调。（图 9-4）

在电影《那年夏天，宁静的海》中，画面整体色调是偏冷的海蓝色，给整部影片笼罩了一层悲剧色彩，也预示着男主角最后的命运。在《菊次郎的夏天》中，蓝色则变成了一抹明亮清丽的颜色，绿色成为主色调，柳岛克己和灯光师将之前的电影中运用最频繁的"蓝"换成了"夏日新绿"。整部影片一改之前阴郁、冷酷的色调，转而变为一种让人时刻都能感受到温情和希望的明快色调，观众通过这贯穿全片的绿色调感受到了主人公在旅途中的成长。《菊次郎的夏天》虽然以绿色为主色调，但是绿色的明暗、深浅程度不同，给观众带来了不同的心理感受。

在柳岛克己与北野武合作的电影中，固定机位长镜头也是一大特色。在电影《奏鸣曲》中，大量运用全景固定镜头展现帮派群像和帮派斗争场面，静止画面里呈现的是静态的、造型各异的人物。电影从多个不同的角度拍摄人物行走的画面，好像一个旁观者在冷静地注视着剧中人物的动作，没有任何加工，也没有变焦，只是单纯地从多个不同角度平静地展现人物的状态。在电影《那年夏天，宁静的海》中，男主角阿茂和女主角贵子是两个聋哑人，全片几乎没有台词，全靠镜头语言将主人公细腻的感情展现出来。电影中出现频率最高的人物动作是"观看"和"行走"，通常处理成一前一后的跟随形式。在日本电影克制而内敛、似"大音希声"的美学背景下，柳岛克己采用简洁的跟拍镜头和固定镜头呈现这两种接近"无声"的行为，节制手法的运用可谓达到了一种境界。

柳岛克己善于通过构图营造画面氛围，演员常常单独位于画面中心，营造了孤独的画面氛围，使观众产生"空"和"凉"的感觉；而多人场景的布置又和谐、匀称，使观众产生"满"和"热"的感觉。在电影《那年夏天，宁静的海》中，贵子最后一次去海边的那场戏，摄影机从侧面移动，切了大远景，使用大景别，人处于画面底部，画面上半部分阴云密布。画面的留白和情节的留白也有所呼应，影片最后阿茂由于耳聋在冲浪时发生意外，贵子将阿茂与自己的合影贴到冲浪板上送入海中，画面简洁含蓄而韵味十足。空间被扩展，远处的物体看上去更渺小，给观众一种强烈而真实的感觉。（图 9-5）

【《那年夏天,宁静的海》】

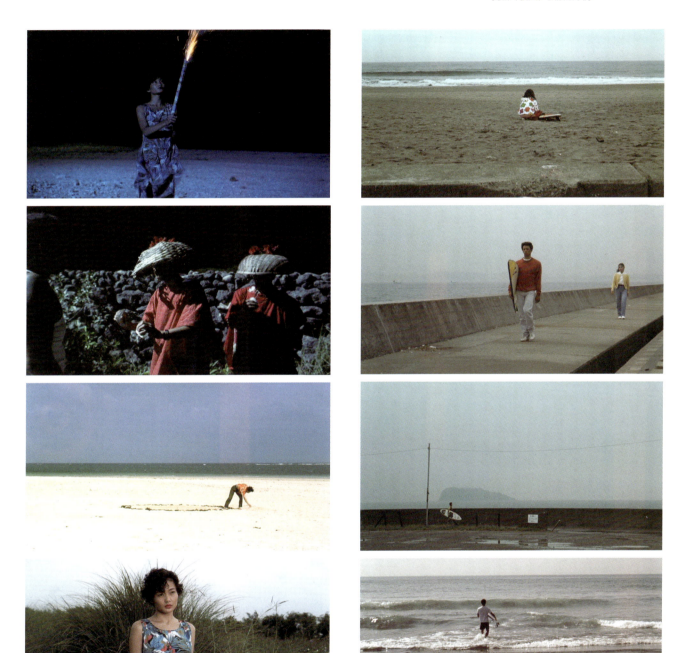

图 9-4　电影《奏鸣曲》(摄影指导:柳岛克己)

图 9-5　《那年夏天,宁静的海》(摄影指导:柳岛克己)

案例四：斯坦利·库布里克《2001 太空漫游》的影像特点

人类进化的历史是漫长的，但是电影《2001 太空漫游》用了不到 20 分钟的影像展现了猿猴进化到人类的历史。人类历史始于一个时间不详的年代。猿猴出现了，与其他动物共同栖居在地球上。长方形石块出现了，仿佛成为某种神明，猿猴惊讶而好奇地聚集在石块周围。在随后的场景中，某只猿猴发现，有一根骨头可以击碎其他骨头。镜头又切至石块，寓意思考、联想。这根骨头有效地击碎了其他猎物的骨头，为猿猴群体提供了食物。此前素食的猿猴在夜晚围聚起来饱啖肉食。在这一片段中，电影巧妙地使用了具有象征意义的物体——长方形石块和骨头。实际上人类文明确实与石头和武器有关，现代文明的发展也与硅这种自然元素有关。导演斯坦利·库布里克没有选择直接描绘外星人，而是以反复出现的神秘黑色石碑来表现外星人的智慧。黑色石碑可以理解为一种终极智慧，它脱离肉体而存在，并可以在宇宙中自由地穿行。

电影《2001 太空漫游》传达了一种观念：人类文明虽然有进步，但由进步滋生的傲慢却磨蚀了人类在这个世界上生存的能力。这种磨蚀使人类沦为自然的牺牲品而非主宰者。宇航员大卫·鲍曼是现代科学技术的外化，他几乎没有感情可言，总是漠然地行动，仿佛是个机器人。在大卫·鲍曼与父母对话的那场戏中，父母激动地为他庆生，而他的反应却很平淡。

电影《2001 太空漫游》的重要价值在于探讨生命的意义，以及人类在宇宙中的地位。这部电影没有跌宕起伏的故事情节，也没有复杂的视听语言。导演大量使用留白，影像画面简洁。这部电影也是对电影影像本体的探索，导演尝试把一个哲学命题转化为一部影像作品，用诗一般的影像画面阐述一种观念。电影的对白很少，大部分片段是在呈现故事而不是讲述故事。在镜头语言的使用上，大景别的画面很多，包括人类史前时代和人类太空时代，这种景别的使用能够表达人类对广袤宇宙的心理感受。

电影《2001 太空漫游》构建了未来的时空，被很多科幻电影借鉴。在太空舱内的照明设计上，大量使用漫反射光线，光线整体柔和，由于场景以白色为主，因此形成高调的画面效果。在这部电影中，柔和光线的使用是具有开创性意义的，后来的很多电影也尝试使用漫反射光线，并将灯具和美术设计放在一起考虑。在色彩设计方面，电影主要使用白色、蓝色和红色。白色光线和场景中的白色固有色形成简洁、理性的画面空间，与人类对未来科技的感受相呼应。蓝色和红色的使用比较主观，但也很克制，因为蓝色和红色相对白色更具情绪感染力。（图 9-6）

第 9 章　影像表现力——摄影如何表现气氛、参与叙事　/　145

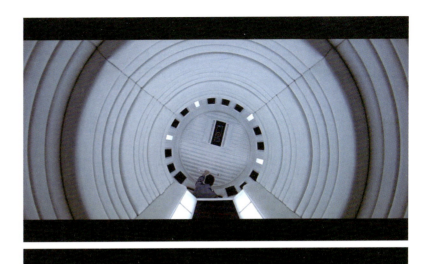

【《2001 太空漫游》】

图 9-6　电影《2001 太空漫游》（摄影指导：杰弗里·昂斯沃思）
照明设计与色彩运用

案例五：《醉乡民谣》油画质感的影像气氛

电影摄影师如要参考油画的质感进行造型，就要研究油画的光线质感和视觉特性。油画一般具有以下特点。

(1) 油画的光线一般比较柔和，柔和的光线使画面层次丰富，明暗变化微妙，有利于塑造细腻的质感。油画强调肌理的表现，明暗分层很模糊，明暗交界处过渡得很自然。油画较少使用非常硬朗的光线，因为在生活中直射光照射到皮肤上会形成较大反差，这种情况下绘画会削弱皮肤的细节。在柔光的照射下，皮肤的肌理层次会显得比较多，看起来十分油润，质感细腻而逼真。油画会保留比较多的层次，同理摄影也应避免过大的反差和过多的阴影。

(2) 油画的仪式感一般比较强，所以追求油画质感的影像作品应避免纪实感比较强的镜头，运动镜头也应是缓慢而克制的。

(3) 在构图方面，油画的俯仰角度、透视都中规中矩，不像电影影像一样有极强的畸变或视觉张力，画面整体更加克制，也更加客观。因此，诸如广角、大俯角这类视觉张力比较大的视角，就不适合用在追求油画质感的影像中。

电影影像造型一般依据电影的叙事特点，在纪实和形式主义两个相反的方向寻找视觉的坐标。形式主义的电影强化了画面的视觉造型，用色彩、光线等方式营造比较主观的世界，画面仪式感较强。许多电影摄影师试图通过借鉴绘画作品完成主观的摄影造型，以形成独特的影像气质。但是电影摄影有具体和客观复制的特点，而绘画有抽象和概括的倾向。过于抽象的摄影风格会使电影失去其本性，因此摄影师需要在营造独特气氛的同时，用具体、客观的影像进行叙事。摄影师应注意对光线质感的设计，光线质感即光质，包括光线的强度、颜色、方向等。在电影拍摄时，摄影师通过控制光源的位置、强度等手段来调整光质，从而达到最佳的拍摄效果。光质直接影响电影画面的表现效果。以《醉乡民谣》为例，该电影虚构了一个充满悲伤和遗憾的故事，为营造忧伤的气氛，布鲁诺·德尔邦内尔借鉴了抽象派画家马克·罗斯科的绘画作品。马克·罗斯科的一些作品就只是一些方形色块，人们通过这些抽象的色块就能感受到创作者的情绪。布鲁诺·德尔邦内尔在拍摄时简化了视觉造型，他抽离了色彩，去除了画面中大量的蓝色，而保留了大量的洋红色。同时，为保证人物肤色自然，他在人物皮肤上加入了一些蓝绿色。

布鲁诺·德尔邦内尔一直偏爱使用大功率的光源。他通常把大功率的光源放在距离被拍摄物体较远的位置，通过漫反射和柔光棉布柔化光线，削弱光线强度，最终达到自然的光线效果。漫反射光线是比较自然的光线，广泛存在于自然环境中。漫反射光线是平行光线照到不透明的、比较粗糙的物体表面时，向各个不同的方向反射的光线。布鲁诺·德尔邦内尔通常用蜂巢柔光箱或白色柔光布来营造柔和的漫反射光线，这种漫反射光线的曝

光量通常比主光低一档半到两档。布鲁诺·德尔邦内尔通过调整辅助光来控制画面的明暗对比，有时也用泡沫板来做简单的补光。

布鲁诺·德尔邦内尔在拍摄《醉乡民谣》时主要使用柔光。以柔光为主的画面应有明暗对比，否则会缺少立体感。在画面亮度的处理上，布鲁诺·德尔邦内尔使亮度差距保持在5档范围之内，以保证在后期制作的时候能自由地降低画面的亮度或对比度。光线整体对比度的降低有利于营造油画质感的影像气氛。（图9-7）

【《醉乡民谣》】

图9-7 电影《醉乡民谣》（摄影指导：布鲁诺·德尔邦内尔）
油画质感的影像气氛

案例六：《生命之树》中自然光的运用

不打光的自然主义拍摄方式和"自然光效"是两个概念。前者指拍摄时不使用人工照明，后者指照明效果自然。以导演泰伦斯·马力克的电影为例，他喜欢使用自然光进行拍摄，追求光线来源的逻辑合理性，在影像控制上追求丰富的层次和自然美丽的色彩，在镜头运动上追求诗意和韵律感。电影《天堂之日》《新世界》《生命之树》都是主要使用自然光进行拍摄的电影。《天堂之日》中的很多镜头是在日出、日落前后的黄金时段拍摄的，为了在较短的时间内完成拍摄，摄影师采用了提高胶片感光度然后后期进行破冲的处理方法。《新世界》开拍之前，导演泰伦斯·马力克和摄影师艾曼努尔·卢贝兹基制定了一系列摄影准则：不使用任何人造光源，白天用自然光作为光源，夜晚用烛光作为光源。拍摄夜景时，为增强光线的照度，剧组使用的每支蜡烛都有4个烛芯。

艾曼努尔·卢贝兹基偏爱使用自然光进行拍摄，他曾说："你身处的世界有时可能是最好的光源——只要你知道如何驾驭它。"他不会过度依赖人工照明，而是尝试利用各种可用的光源，去创造一个更自然、更真实的场景。艾曼努尔·卢贝兹基认为，使用自然光拍摄会受到各种环境因素的影响，因为光线在不断变化，而自然光的变化带来的不同层次的美感正是电影所需要的。但这并不意味着他不对画面进行任何修饰，他会通过对光线的选择和对细节的控制营造影像的真实感。

如果使用自然光进行拍摄，摄影师需要深入观察现实场景，综合考虑光源、光线方向和强度、场景材质和颜色、环境因素，以便掌握拍摄的光线效果。

（1）观察光源。摄影师应观察场景中能够用到的现实光源，如太阳、灯泡等，判断哪些场景需要使用直射光，哪些场景需要使用漫反射的自然光，并根据光源的强度、质感和颜色控制拍摄时的光线效果。

（2）观察光线方向和强度。摄影师需要观察现实场景中的光线方向和强度，以便判断光线对被拍摄主体的影响。

（3）观察场景材质和颜色。摄影师需要观察现实场景的材质和颜色，以便根据不同材质和颜色的反射和折射效果控制拍摄时的光线效果。

（4）观察环境因素。摄影师需要观察现实场景中的环境因素，如风、雨、雾等，以便根据不同的环境因素控制拍摄时的光线效果。

拍摄时能够大规模使用自然光是最好的，也可大规模使用人造光源，但两者混合使用会产生不自然的感觉，因为两种光的质感不一样。《生命之树》的实景实际上用了3套朝向不同、结构一样的房子，早晨在朝东的房间拍摄，中午在朝南的房间拍摄，下午在朝西的房间拍摄，这样能确保在一天中的不同时间都能拍到阳光照进房间的画面。创作者还改造了餐厅，在两扇窗户之间又加了一扇窗

户，增强了房间的通透性。这样可以减少剧组等待阳光的时间，保证从早到晚都能进行拍摄。

在拍摄室内戏时，把演员安排在靠近窗户的地方是很好的选择，这通常需要导演与摄影师事先做好沟通。在进行室内拍摄时，光线的明暗比较好控制，可以保证画面质感。自然光拍摄的缺点之一是光线不稳定，云层的变化会让摄影机的曝光变化好几档，所以摄影师需要根据经验选择拍摄时机，或者在光线变化时调整光圈。

自然光的广泛使用得益于现代电影技术的发展，《生命之树》使用胶片拍摄，之后转为数字影像，这样可以得到丰富的影调。《生命之树》室外场景的亮度和室内场景的亮度有时相差十档，数字影像可以在后期调整暗部和亮部的细节。拍摄时，若场景内明暗反差特别大，还要注意明暗的搭配，有些镜头中人物处在暗部，暗部剪影正好可以突出人物形象；有些镜头将人物放在比较暗的背景前，正好可以突出人物的面部细节。（图 9-8）

【《生命之树》】

图 9-8　电影《生命之树》（摄影指导：艾曼努尔·卢贝兹基）
自然光拍摄效果

案例七：《没问题》摄影阐述

《没问题》是笔者担任摄影指导拍摄的一部电影。电影摄影是在用镜头叙事的基础上塑造影像气质，在拍摄之前，笔者调研了一些纪实性图片和东北题材的电影。进入21世纪以来，东北文化逐渐成为中国文化市场中最具价值的地域文化之一。本电影导演认为他要讲的是知识分子阶层的生存状态及其局限性，而这首先要呈现"人"这一普通的存在。因此，电影叙事应尽量避开东北叙事的文化想象。有两点需要注意，那就是工业废墟美学和农村化的东北影像。

传统的生活空间被现代的生活空间挤压，在影像的塑造上确实有一定的困难。电影影像肯定要有视觉上的追求，因为无论创作者还是观众都希望电影画面"好看"，然而都市空间的质感并不理想，建筑缺乏整体性、车辆乱停乱放、广告牌颜色混乱都影响了画面的造型，导致人与环境的关系的组织、视觉秩序感的建立都比较困难。但是现实主义电影并不意味着一定要用纪实手法拍摄，当然也不能用缩小景别的方法规避环境。笔者对东北地区的直观感受是空间开阔，无论都市的外部空间还是建筑的内部空间，都与南方不同。因此，拍摄时要有大量大空间的呈现，建筑的呈现要有一定的仪式感，展现空间的开阔性。此外还要去符号化，不能拍摄旧工厂一类的环境。

中国传统世界观之一是个体与本体、小宇宙与大宇宙的统一，也可以归纳为"天人合一"的哲学思想。这种"合一"是个体合于本体，是人与自然的统一。在古代，"天人合一"的思想曾维系人的生存和谐，并且促进了自然美的发现和表现。党的二十大报告提出："中国式现代化是人与自然和谐共生的现代化。"在具体的创作把握上，应该重视环境与人物的共存关系。笔者认为，冬天拍摄外景时，宜拍摄整体性画面，雪景和灰色的景物都有利于营造萧瑟的整体气氛。在场景安排上，应尽量选择气势宏大的实体，如高架桥、湖面、天台等。大学校园的选景强调空间的开阔性，要有北方的地域特点。在拍摄时，应强调人对环境的依赖，做到"人物小，空间大"。

导演不希望影像中出现过多的运动镜头，因为他想要展现演员的情绪，专注的情感表达也需要使用相对平稳的镜头，所以拍摄时我们没有使用轨道和摇臂（配了一台三轴稳定器）。我们希望用简单的方式拍电影，但是演员的调度需要有一定的设计，于是就重点考虑空间和人物的关系，特别是摄影机与人物的距离。如果需要在相对复杂的调度下完成固定机位的拍摄，摄影机就要距人物有一定的距离，但是在人物走位的时候，也应有景别的变化。此时需要根据电影风格决定镜头的运用方式，如果镜头调度自然，就可以形成相对独特的表达。

在东北的冬天，外景颜色饱和度较低，特别是下雪以后，外景就像被消色一样。但是在沈阳这样的大都市，内部空间颜色还是很丰富的。都市中大量的霓虹灯为电影摄影提供

了想象基础。笔者认为，《没问题》这部电影的画面是由极端的消色和具有色彩倾向的色光组成的二元色彩系统。由于电影中的女主角喜欢玩音乐，因此与之相关的场景在色光上应该是丰富的。为取得这样的光线效果，我们采用了以下几种方式。

（1）利用场景中的灯光，如广告牌发出的红色光。圣诞节的时候街上会有一些霓虹灯，这些灯发出的光可以是固定不变的，也可以是连续变化的。

（2）利用影视照明灯，如 LED 棒灯等。这些灯具可以根据需要调整颜色。

（3）利用现场的道具。选择有颜色的玻璃窗，也可以将色纸贴在玻璃窗上，形成丰富的颜色。

电影创作者使用多种颜色的光线的时候应注意画面的整体性，尽可能使用具有冷暖对比的光线，丰富画面的空间层次。颜色饱和度太高会影响画面的清晰度，因此创作者对色光要有预判，有些光在拍摄时有一点颜色倾向就行，后期调色的空间比较大，过于饱和的颜色会影响人物皮肤质感的表现。

《没问题》是一部现实主义电影，由于其主题是现实主义，而在镜头表达上有表现主义的倾向，因此拍摄时我们考虑了现实主义和表现主义的边界。此外，电影参考了黑色电影的一些表现元素。天台的红色色光指代的是红色的灯箱，这源于大量存在的广告灯箱，我们都基于现实对这些光源作了适当的处理。医院的灯箱、审讯室的灯箱都用了红色的色光，具有表现主义的特点。红色色光的统一运用使电影影像保持了整体性。

笔者很喜欢英国插画师兼动画师霍莉·沃伯顿的作品（图9-9），她擅长使用对比鲜明的颜色和光线，巧妙地传达情绪。她的作品让笔者看到了光线在画面表现中的多种可能性。笔者想要表现阴郁、低迷的都市气氛，因此在电影影调的控制上，既使用了鲜明的颜色，又使用了大面积的黑色和阴影，黑色和阴影的使用是具有表现主义特点的。黑色是表现主义作品的关键元素；阴影作为德国表现主义电影的基本视觉元素，提供了一种纯精神世界的而非客观世界的人物的主观化、心理化状态。开拍之前，笔者和导演大致商量了电影的影调。东北的冬天白天较短，下午四点天就开始黑了，下午四点到天完全黑的时候拍出来的影像是比较迷人的。此时段气压比较低，空气透视效果独特，画面背景较暗，具有深沉、阴郁的氛围。这种影像气质比较符合剧中老左这个人物婚姻破裂、事业前景不妙的生活状态。在实际拍摄的时候，团队配合很好，基本上达到了理想的效果。比如，阳台上的戏一般是下午到拍摄场地排练，待到太阳落山前后拍摄，这一时段整体光线气氛比较理想，后期稍微调色即可，不用刻意修饰背景。

图 9-9　霍莉·沃伯顿绘画作品

单元训练和作业

1. 课题内容

课题时间：8学时。

教学内容：结合电影案例的学习，进一步了解电影摄影画面造型的具体手段，掌握电影影像创作的思维方法。

教学要求：要求学生训练自身的归纳和分析的能力，初步形成研究型思维。

2. 实践作业

撰写摄影报告，要求不少于1000字。